原點

U0018420

找出插畫風格
READ THIS IF YOU WANT TO BE GREAT AT DRAWING
的關鍵50招

Selwyn Leamy——著　　**蘇威任**——譯

找出插畫風格的關鍵50招

筆觸、色彩、調性、線條、景深、透視、細節……都是路徑，靠畫技成為IG熱搜焦點
（原書名：厲害插畫家，必學的風格畫畫課）

作　　者　塞爾溫・黎米 Selwyn Leamy
譯　　者　蘇威任

封面設計　白日設計
內頁構成　詹淑娟
文字編輯　劉鈞倫
執行編輯　柯欣妤
行銷企劃　王綏晨、邱紹溢、蔡佳妘
總 編 輯　葛雅茜
發 行 人　蘇拾平

出版　　原點出版 Uni-Books
　　　　Facebook: Uni-Books 原點出版
　　　　Email: uni-books@andbook.com.tw
　　　　10544 台北市松山區復興北路333號11樓之4
　　　　電話：（02）2718-2001 傳真：（02）2718-1258
發行　　大雁文化事業股份有限公司
　　　　10544 台北市松山區復興北路333號11樓之4
　　　　24小時傳真服務（02）2718-1258
　　　　讀者服務信箱 Email: andbooks@andbooks.com.tw
　　　　劃撥帳號：19983379
　　　　戶名：大雁文化事業股份有限公司

初版一刷　2022年10月

定價　　　420元

國家圖書館出版品預行編目(CIP)資料

找出插畫風格的關鍵50招 / 塞爾溫.黎米(Selwyn Leamy)
著；蘇威任譯. -- 初版. -- 臺北市：原點出版：大雁文化
事業股份有限公司發行, 2022.10
128面；17×23公分
譯自：Read This if You Want to Be Great at Drawing
ISBN 978-626-7084-45-8(平裝)

1.CST: 插畫 2.CST: 繪畫技法

947.45　　　　　　　　　　　　　　　　111014699

READ THIS IF YOU WANT TO BE GREAT AT DRAWING.

SELWYN LEAMY

Contents

每個人都能畫畫
Everyone can draw

我可以證明這是真的。請拿起筆，簽上你的名字。

簽名處

這就是一張畫。更貼切的說法，是一幅具有個人風格的畫！或緊實精準，或剛勁大膽，沒有孰優孰劣，純粹就是人人不同。而你剛才畫下的東西，就是你最自然流露的東西。每一幅畫都是從紙上畫出的第一道筆跡開始，至於它會是什麼，其實都沒關係，因為那就是你所表現出的創作自由。你可以把自己的畫當作純粹的個人收藏，或是向世人展示，全都取決於你。

　　這本書包含了五十位畫家，每一位都有一套自己觀看世界和描繪世界的方式。一旦你理解每幅畫作背後的想法，會對開始動筆畫圖更有信心。這當中，有些作品與你心有靈犀，有些作品你可能覺得不好看或難懂，但這都很正常，觀摩其他藝術家的作品，本來就是學習和成長的好方式。

本書將帶領你一窺素描所展現的恢宏視野和表現格局。我們將逐一介紹素描的技巧和練習方式，引導你探索不同的風格技法。不過，有兩件事請銘記在心：

· 不是你畫的每一張畫都會成為傑作，就算是大師也會遭遇創作瓶頸。
· 繪畫是一輩子的實踐。你畫得越多，就畫得越好，最後你會找出自己獨特的繪畫風格，現在只不過是一個開始。

萬事起頭難，一開始難免容易覺得沮喪。不過，請牢記這最基本的一件事：繪畫讓人快樂，一旦拿起筆開始畫圖，你一定會上癮。

畢卡索不就說過：

「要知道自己想畫什麼，首先你必須開始畫⋯⋯」

拿起鉛筆，準備幾張紙，開始動手畫吧。

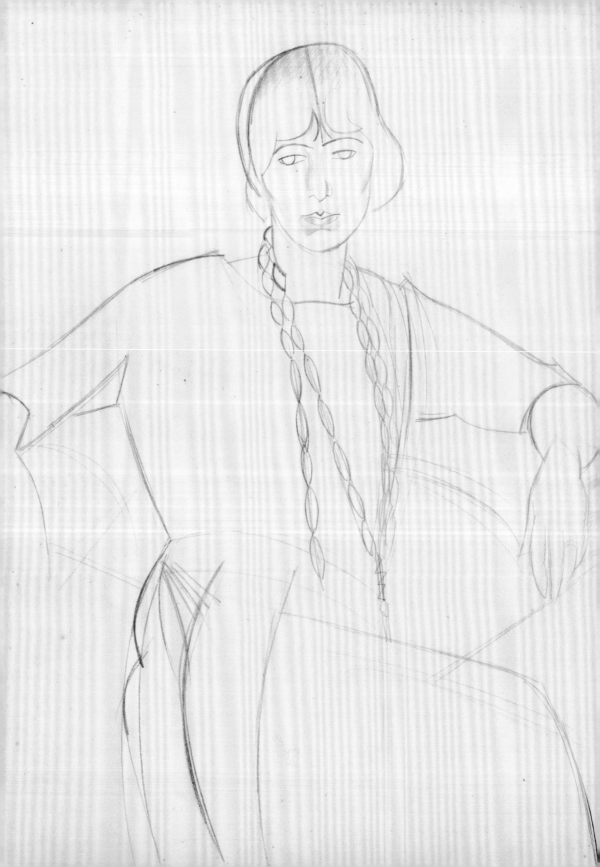

1
開始吧！提筆畫
Starting

放輕鬆，你只是在看而已

你曾經說過多少次，自己不會畫畫？如果你這麼說過，請別再說了。未戰先投降，這代表學習繪畫最大的障礙不是別人，而是你自己。克服這重障礙最好的方法，就是放輕鬆。

　　放輕鬆，別擔心自己畫出來的東西，這根本說比做容易。在目前這個階段，我請你接納自己畫出來的東西，跟你想像的形象有所出入、或跟你期待的樣貌不盡相同這件事實。試著關掉腦袋裡關於一張素描應該長什麼樣子的既有想法。目前的素描只跟「做」有關，跟它們看起來像什麼無關。重要的是過程，而不是結果。

　　一旦你能放鬆，對於自己畫得好不好就不會那麼在意，也更能看到自己畫出來的東西。而你越懂得去看，就越能夠用不一樣的眼光去欣賞。

《戴串珠項鏈的女人坐姿》 約 1923
Seated Woman with Beads
—
溫罕・路易斯 Wyndham Lewis
・1882-1957，英國畫家、作家及評論家
・漩渦派藝術運動（Vorticism）聯合創始人，
　開發了幾何抽象風格

持筆訣竅
Get a grip

書裡的素描未必都用鉛筆,有的是墨水筆,有的是炭筆,有的甚至用原子筆來畫。不過,作為入門工具,你真的只需要一隻簡單的鉛筆,加上一點點的技術知識。光是鉛筆就足夠陪伴你做完整本書的練習,它可以有許多種使用法,畫出多樣化的線條。第一課你要學的是怎麼持筆,持筆方式直接影響了你的筆觸和線條。

標準握法
The standard grip
即正常的握筆方式,一般寫字的握筆法。每個人的握筆方式儘管略有出入,基本上採這種持筆法時,手指會靠近筆尖,容易控制力道及線條方向。

高握法
The back-of-the-pencil grip
這種握法創作出鬆弛、粗獷的風格。一開始為草圖結構打底時非常好用。這種持筆法也很適合畫大弧線。

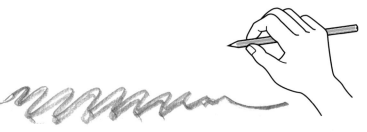

側握法
The side grip
這種握筆法幾乎讓筆尖平貼在紙上。筆芯側面跟紙張完全接觸,適合用來畫粗線。畫陰影也用這種握法,讓石墨粉很快填滿畫面。

畫垂直線

不同的持筆法在素描上各有各的用途，高握法在畫垂直線時就很好用。手持鉛筆中段適當位置，將手貼在速寫本或速寫板的邊緣。如果你想的話，可以試著將小指靠著速寫本邊緣。將筆尖點在紙上，然後手順著速寫本或速寫板直直往下。手中的鉛筆記得拿穩。

　　畫畫是一項身體活動，作畫時，你必須思考身體的位置和姿勢。這聽起來再明顯不過，但還是請你確認手臂和手腕都能夠自由動作，並且讓自己處在一個舒適的姿勢上。如果是寫生，請確認你的位置可以同時輕易看見對象和畫紙。隨時可做一些姿勢的微調。

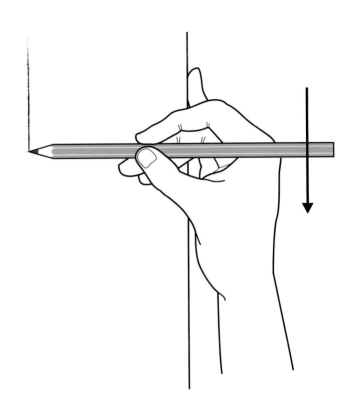

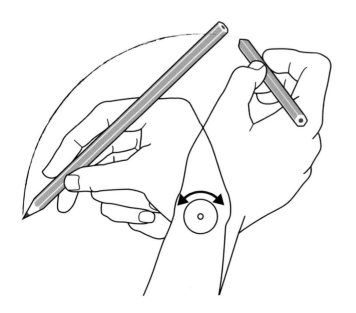

畫曲線

在畫曲線或弧線時，保持手腕和手臂的靈活尤其重要，請確認你有足夠的手部活動空間。現在把自己的手指當作指針，以手腕為支點，運用手腕自然的旋轉運動來畫出弧線。

　　畫曲線時，手部保持自然的運動方式很重要，不過轉動紙張也是重要的方法，如此方能讓手維持在良好的姿勢上。這在畫橢圓時十分有用，譬如畫一只馬克杯或玻璃杯的上緣。

選擇適合的素描本

如果你已經十分認真在閱讀本書，那也許你已出門給自己買好了一本素描本，或是有人已經送一本給你當作禮物。素描本沒有「好」、「壞」之分，只要你用起來開心就好。我個人比較偏好活頁本，可以把頁面完全翻到背後，不過這純粹是個人喜好。

至於素描本的大小該如何選擇，大體上是個常識問題。如果你想在室外寫生，或利用搭乘巴士時間畫畫，小素描本顯然最優。如果是花較長時間作畫，想畫得講究些，可以選擇較大的素描本。

紙張方面，美術社提供了非常多的選擇：各種磅數、材質、無酸紙、熱壓紙、冷壓紙不一而足。別為這些問題擔心。

不管是哪一種紙都能畫畫。提醒你以下幾點：

影印紙（printer paper）：光滑，薄——適合速寫（80-120gsm[1]）

繪圖紙（cartridge paper）：表面摸起來粗粗的——適合各類型的繪圖（100-200gsm）

水彩紙（watercolour paper）：表面通常有特定紋理——不怕修塗，適合講究、工筆細膩的繪畫（200-320gsm）

大部分素描本都有繪圖紙或水彩紙之分可供選擇。用繪圖紙來畫很好，因為這種紙帶有「肌理」（tooth），意即表面略帶粗糙的質感，有助於石墨附著。水彩紙也有肌理，但紙張更厚。

尺寸

標準尺寸的素描本可用來作為風景寫生或肖像畫，你也可以依偏好選擇正方形或較長的素描本，長型的尺寸在畫全景圖（panorama）時很方便。不然，你也可以按自己的需求裁出尺寸，用膠帶固定在板子上即可。

1譯注：gsm 為紙張重量單位，即「每平方公尺的公克數」（Grams per Square Meter）。不同類型的紙張，即使紙張厚度「條數」相同，每平方公尺的公克數也不盡相同。

活頁素描本

一般有厚紙板的封面。

優點： 打開內頁時能夠完全攤平，或翻到背後，因此在站立作畫或外出時很方便為畫紙倚墊。

缺點： 有活頁繞環的存在，不能進行跨頁繪圖。

膠黏裝訂／標準素描本

膠黏裝幀是將裁切的紙以膠黏合。有精裝版和平裝版。

優點： 方便作跨頁繪圖

缺點： 在戶外作畫時可能不方便持取。如果頁面無法完全攤平，畫到頁緣接縫處會不順手。

自製素描本

隨個人喜好，有百百種形式。最好搭配一塊硬板，在作畫時有得倚靠。

優點： 尺寸、厚薄、紙張種類任君挑選。

缺點： 畫作容易遺失。

別想，隨手畫
Don't think, do(odle)

麥特・萊昂（Matt Lyon）的塗鴉堪稱是線條的煙火大會：螺旋、扭動的短線、各種形狀和顏色。他的塗鴉跟你畫出來的東西，肯定很不一樣，因為每個人都有一套自己的信手塗鴉，那純粹是我們在腦袋關機的狀態下，要不就是頭腦正被另一件事佔據時，譬如講電話，所畫出的產物。

這種畫圖方式的重點是自由，放手讓線條自己走，讓筆為你帶來驚奇。至於最後看起來像什麼並不重要，因為，嗯，它不過就是亂畫嘛，放輕鬆點，盡情去玩就是了。不過，對萊昂來說，自由即興的亂畫提供了一個很好的出發點，這個出發點後來導向一幅極迷人的圖像作品。

你可以像這樣亂畫，隨時隨地、畫在什麼上頭都行。信筆塗鴉沒有對錯，每個人都有不一樣的塗鴉。這就是你的遊樂場，想做什麼都可以。創造一個長相怪異的人物，或各種喧騰的線條都沒問題，因為不過就是亂畫罷了。

《不當命名的分類學》2007
Taxonomy Misnomer
—
麥特・萊昂 Matt Lyon
・英國藝術家、插畫家
・合作客戶包括Nike、AOL、AT&T、Microsoft等

其他例子｜第 107 頁
馬提亞斯・阿多夫森 Mattias Adolfsson

簡單最有效
Simple is effective

如果你到紐約，保證你會不期而遇這朵小花。漫步經過雜亂的招牌、建築物，穿越車輛和擁擠的行人之際，它會陡然出現。這朵花可能畫在十層樓高的建築物牆面，也可能印在一張小貼紙上。簡單生動的圖案傲然挺立，猶如在一座變幻莫測的城市裡傳來了令人熟悉又安心的聲音。

街頭藝術家麥可・德・費歐（Michael De Feo）創作的這朵小花看似簡單，實際上一定在自己的工作室裡畫過了一遍又一遍。只有當他為花莖找到恰到好處的曲線、和大小不一卻充滿玩趣的花瓣，他才會帶著小花出門，在城市的各個角落遍地開花。

繪畫不一定要複雜或精緻。從自由塗鴉到費歐的簡練巧妙小花，中間的距離只有一步之遙。

從前面練習的塗鴉裡選取一個圖案，反覆重繪，讓它越來越精純，逐漸提煉出最簡單、最精華的造形。

《小花》1994 年至今
Flower Icon
—
麥可・德・費歐 Michael De Feo
・1992年於紐約崛起的街頭塗鴉畫家
・立志做個城市園丁，用小花塗鴉為鋼筋水泥城市種花

其他例子｜第 122 頁
畢卡索 Pablo Picasso

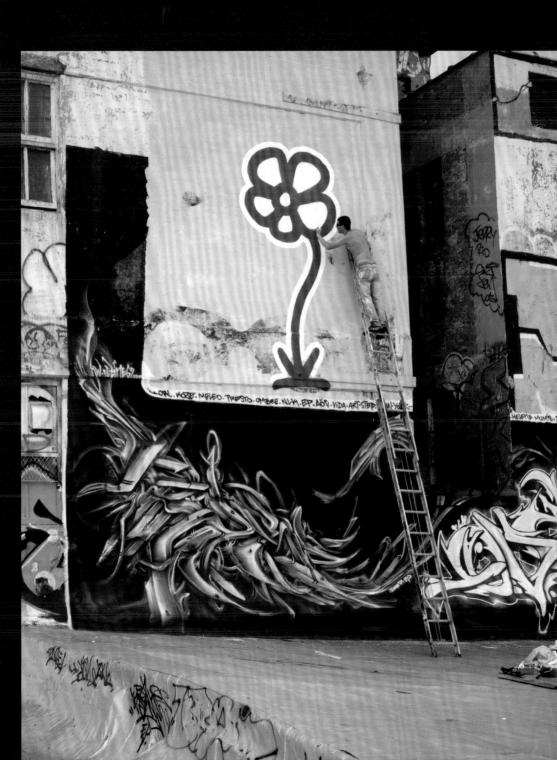

無拘無束，自在流動
Be free, be fluid

鮑里斯・施密茨（Boris Schmitz）的速寫由連續不斷的一筆劃構成，就像是用一根細長的鐵絲彎曲出一個回眸凝望的女子。在這張十分感官的速寫裡，女子的姿態和心頭鬱結的表情都捕捉得極為傳神，帶著自由和流動感。

施密茨不害怕來回的筆跡造成重疊或切割臉部，事實上這些線條最後都有助於描繪他的對象。這種素描法有點像拉著一根線去散步。你當然要負責操控，但同時一邊也要考慮腳步，眼睛鎖定著眼前的對象。

練習只用一筆劃來畫自己的手。
・鉛筆始終不離開紙面，這會幫助你更仔細觀察自己的手。
・讓線條走出整隻手的形狀，像在描繪地圖等高線，勾勒出手部的整體造形。
・別被卡住，讓鉛筆不斷行走，保持運筆的直覺性。

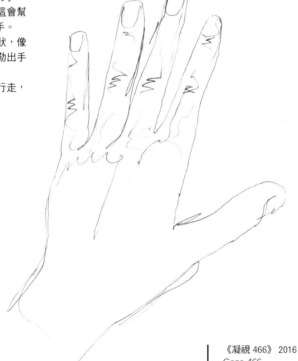

《凝視 466》 2016
Gaze 466
—
鮑里斯・施密茨 Boris Schmitz
・於 tumblr、instagram 等社群平台崛起的德國插畫家
・作品以「一筆劃」人物肖像見長，善用 gif 等圖像形式展現一筆劃技法的巧妙及趣味

其他例子 | 第 31、32、122 頁
艾爾斯沃茲・凱利 Ellsworth Kelly
格雷格利・慕恩金 Gregory Muenzen
畢卡索 Pablo Picasso

Boris Schmitz 2016

蓋過原本的圖案
Go over the top

畫圖時太過小心謹慎，會讓你動彈不得。看看這幅素描，蓋瑞・休謨（Gary Hume）一連畫了幾朵不同的花，一朵遮住一朵，重疊的花瓣、枝條、花蕊縱橫交織，很難分清楚一朵花在哪邊結束，另一朵又從哪邊開始。

休謨對於作畫的過程興味盎然──也就是造形從紙上浮現的過程，它背後沒有故事，也沒有一定要說什麼故事，他的畫有時畫在大型鋁板上，或是在一般紙上，以炭筆畫出剛健的線條。

在自己畫過的草圖上繼續蓋上新的意象，重疊的圖案讓下層的東西顯得隱約。最後的成果，將不僅僅是各部分的加總。

直接在畫好的素描稿上覆蓋新素描，乍聽之下是個很可怕的想法，但這可能幫助你擺脫畫錯一個地方的焦慮感，得以讓你的表現力倍增。最後，它會創造出某些視覺上令人振奮、真正具有活力的東西。

《無題（花）》 2001
Untitled (Flowers)
—
蓋瑞・休謨 Gary Hume
・英國藝術家，英國青年藝術家運動（YBA，Young British Artists）成員
・作品以平光漆平塗出鮮艷色塊見長，90年代初期以《門》（*Doors*）系列畫作嶄露頭角

其他例子 | 第 15 頁
麥特・萊昂 Matt Lyon

簡練俐落
Keep it brief

德拉克洛瓦（Eugène Delacroix）相信，一個真正的畫家，要能及時畫出一個人物從窗戶墜落尚未著地的時刻。這種說法也許很極端，不過，「簡練的速寫」這個想法的確對重量級的現代藝術家亨利・馬諦斯（Henri Matisse）影響深遠，也幫助他發展出自己的獨特風格。馬諦斯用難以置信的速度畫完這張素描，只勾勒出場景裡最重要的元素，省略其他非必要的細節。

這張畫的簡潔性類似本章開頭的溫罕・路易斯，兩幅作品都是「少即是多」的範例。路易斯的素描更加工整，但兩人都已將畫面化約至不能再簡的程度。路易斯用最少的線條，將複雜的人物造形簡化成圓弧和曲線的組合，而馬諦斯則透過巧妙選擇過的筆觸，勾勒出一座在摩洛哥環境包圍下的教堂。

花費太多時間在細節上痛苦琢磨，有時會毀掉一張畫的活力。試試看強迫自己快速、當機立斷。即使你覺得有些東西不盡理想，繼續畫下去不要停。

《丹吉爾的教堂》 1913
Church in Tangier
—
亨利・馬諦斯 Henri Matisse
・1869-1954，法國畫家、雕塑家及版畫家
・野獸派（Fauvism）創始人，為二十世紀初的造形藝術帶來巨大變革

其他例子 | 第 8、32 頁
溫罕・路易斯 Wyndham Lewis
格雷格利・慕恩金 Gregory Muenzen

選擇一個物件，連畫三次，由上而下排列。

第一次用五分鐘來畫…

第二次用兩分鐘來畫…

第三次用一分鐘來畫。

放掉非必要的細節，專注在物件構成的關鍵成分上。開始進行速寫練習時別太心急——試著提煉出最重要的東西。最後的速寫可能靠幾條線便能構成。

Henri · Matisse Tg ? Église anglaise 1918

剪影圖
Draw it in silhouette

簡化對象的另一種方法，是想像背光照映下的輪廓剪影。這是威廉·坎垂吉（William Kentridge）在為歌劇《露露》（Lulu）繪製圖案時使用的手法。他的插圖是用墨水筆畫在一本字典內頁裡，正式演出時以投影呈現。

這隻猴子在一根枝幹上逕自爬行，顯示坎垂吉如何嫻熟地創作出一個清晰又令人信服的形象，完全不靠任何細節。他將猴子簡化成一團黑影，而我們一下子就辨認出這是什麼，也馬上就體認到牠的動作。

找一個東西，試著塗出輪廓。先輕輕勾勒外形，然後用鉛筆的筆芯側填滿黑色，不用筆尖。接著練習不先描邊，直接畫出剪影。

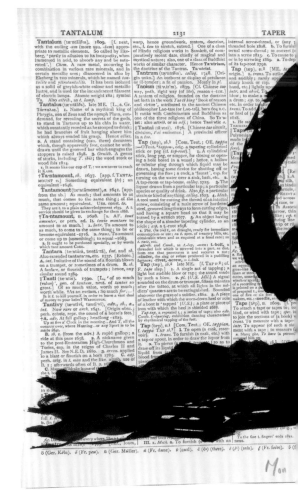

《無名的猴子輪廓（莊園地主）》2013
Untitled Monkey Silhouette (Talukdar)
—
威廉·坎垂吉 William Kentridge
· 南非藝術家，以版畫、素描及逐格拍攝畫作製成的「動畫」聞名
· 其創作亦橫跨歌劇、壁掛、雕塑及壁畫，不時能見到其標誌的「剪影」風格

其他例子│第31頁
艾爾斯沃茲·凱利 Ellsworth Kelly

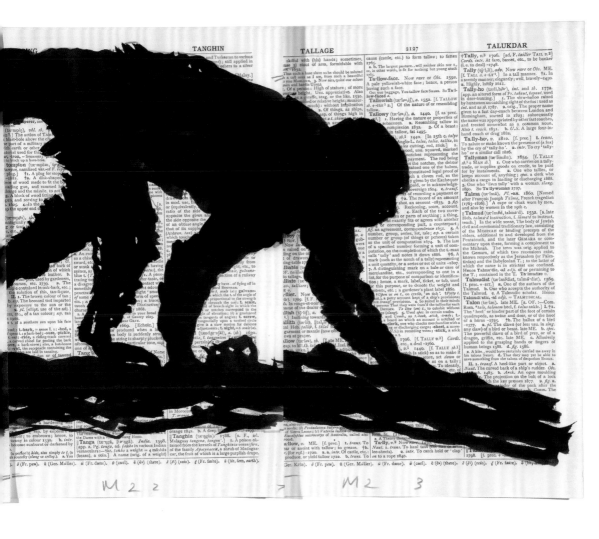

M2 2 M2 3

你記得嗎
Remember, remember

這是一張美國地圖，由藝術家羅伯·勞申伯格（Robert Rauschenberg）憑印象繪製。為何這麼做？這是高橋尚愛（Hisachika Takahashi）邀請他以及其他二十二位美國藝術家進行的創作。

你可以想像在這個計畫下誕生的二十二張地圖必定很不一樣，不過這本來就不在為了獲得一張精確的美國地圖。高橋對藝術家們如何想像自己國家的印象很感興趣，而對勞申伯格來說，美國是一個可愛、四四方方的國家，漂浮在一片白紙的海洋上，清爽又簡單。

記憶對繪畫來說是一件很重要的事，即使被畫對象就在眼前，記憶也不可或缺。每當你的目光回到素描本，就得在腦海中留存對象的圖像。這就是為什麼把畫畫好的最重要一件事，就是好好審視對象。

練習光憑記憶來畫畫。首先，花一分鐘的時間端詳你的對象。這時候必須仔細看，而不光只有看到。當你注視對象時，想像你正在畫它。讓眼睛跑過一遍，然後在紙上畫出觀察到的線條。把注意力放在對象的主要架構上。

這個練習的目的不是叫你畫一張完美的素描。憑記憶畫畫是不可能記得所有的細節，因此你必定得將對象簡化——就像勞申柏格畫出的美國。現在，請你離開書，給自己兩分鐘，憑記憶畫一張圖。

〈無題〉1971–72
Untitled
出自《記憶裡畫出的美國地圖》
From Memory Draw a Map of the United States
—
羅伯·勞申伯格 Robert Rauschenberg
‧1925–2008，美國戰後新達達主義（Neo-Dada）及集合藝術（assemblage）大師，亦為美國普普藝術（Pop art）的先鋒者
高橋尚愛 Hisachika Takahashi
‧於 1969 年至 2008 年間擔任米蘭雕塑家盧齊歐‧封塔那（Lucio Fontana）和紐約藝術家羅伯‧勞申伯格的助手
‧行跡神祕，近年透過辦展及 2015 年出版的《記憶裡畫出的美國地圖》逐漸為世人知悉

其他例子 | 第 23 頁
亨利‧馬諦斯 Henri Matisse

創造線條
Let there be lines

這裡不需動用記憶了。阿爾伯托·賈克梅第（Alberto Giacometti）的視線沒有一刻離開過他的蘋果。我完全可以想像他的手來回不停地動作，圓滾滾的線條彼此交疊，眼前的水果線條和造形逐漸浮現。

阿爾伯托·賈克梅第是一位瑞士藝術家，最著名的作品是他削瘦、反覆加工的人物雕塑。他的繪畫跟他的雕塑一樣，感覺已透過反反覆覆的加工、再加工，鑽研到對象最核心的精髓裡。

找出正確的線條並不容易，有時候不妨畫下許多線條，同時尋找最適當的線條。這不見得是壞事，你也未必每次都要用橡皮擦擦掉重畫，造形有可能就從一堆瘋狂的線條裡浮現。這聽起來好像很隨性，但是這種畫法就跟乾乾淨淨、單一線條的素描一樣精確。

練習這種風格時，讓鉛筆保持快速動作。記得從頭到尾一直盯著對象，多過審視紙上的線條。筆下的造形會逐漸浮現，保持耐性，讓正確的形象隨著鉛筆的動作成形。當造形開始浮現時，稍微加重一點筆觸，讓線條變深變粗。

《三顆蘋果》 1949
Three Apples
—

阿爾伯托·賈克梅第 Alberto Giacometti
· 1901–1966，瑞士雕塑家，被譽為二十世紀的存在主義雕塑大師
· 其作品屢破拍賣紀錄，頭像亦被放在瑞士法郎的百元紙鈔上

其他例子 | 第 48 頁
亨利·摩爾 Henry Moore

別低頭往下看
Don't look down

沒有環境，沒有可指認的背景──這些蘋果，只有鮮脆的輪廓和一片空白。分明、精準的畫風與賈克梅第被線條重重包圍的蘋果簡直有天壤之別，好像從一間繽紛熱鬧的維多利亞古玩店，走進四面白牆的現代美術館。

艾爾斯沃茲‧凱利（Ellsworth Kelly）畫作裡的線條，栩栩如生表現出每顆蘋果的姿態和細微差異。他不臆測蘋果的樣貌──沒有「這邊是一個弧形，上面有小蒂頭」這回事；這裡，只有如實看著眼前的物體，看見它們擺放的形狀。不管是一粒蘋果，一顆樹，還是一根新奇的棒棒糖，最重要的便是真正去看。

練習畫一張素描，只看著對象，不看畫紙。記得，別管最後它看起來會像什麼──這是關於調整你的目光，練習能夠真正看清楚眼前的東西。好比你是一台高靈敏度的繪畫機，你的眼睛完全聚焦在輪廓線絲絲入扣的變化，你靈敏的手也隨著感應到的變化而跟著動作。

《蘋果》 1949
Apples
—

艾爾斯沃茲‧凱利 Ellsworth Kelly
‧1923-2015，公認為二十世紀美國最具影響力的藝術家之一
‧以色彩鮮豔的幾何抽象畫聞名；2013 年獲頒發美國國家藝術勳章（National medal of Arts，美國為個人藝術所設的最高獎項）

其他例子 | 第 19 頁
鮑里斯‧施密茨 Boris Schmitz

每個人都是模特兒
Everyone's a model

格雷格利・慕恩金（Gregory Muenzen）素描的對象，是跟他同住在紐約的人們日常生活的面貌。他像一位手腳俐落的攝影師，不一會兒功夫便將素描完成，筆下的對象對於自己成為畫家的模特兒還渾然不覺。

這張畫跟賈克梅第的素描類似，都被線條的動能所驅策。慕恩金在線條和筆觸力道上做變化，創造出一種動態強烈的素描。這種速寫風格與其說是對於對象的詳實描繪，不如說在創作一種印象。

即使畫得飛快，畫面裡的每根線其實都參與了人物造形的描寫，從一根由背部勾勒出夾克輪廓的微妙線條，到整條衣袖上彎彎曲曲表現出褶痕的纏繞線團。慕恩金的素描雖然有一種隨性、流動的特質，卻不減其敏銳的觀察。

畫畫最棒的一件事，就是在任何地方都能找到繪畫題材。人物尤其是最棒的題材。人會移動，但就算一個人走了，再物色另一個對象就好。記得，放輕鬆。用最快的動作來畫，別擔心一定要將一張素描完成。始終多關注對象而不是畫紙，手中的筆持續動作不要停。如果覺得卡住了，記得，繼續畫下去就對了。

《尖峰時段百老匯地鐵裡的讀報乘客》
2012
Passenger Reading a Newspaper on a Rush Hour Broadway Local Subway Train
—
格雷格利・慕恩金 Gregory Muenzen
・紐約藝術家，擅以動感十足的線條捕捉
　紐約日常人物
・其專書《站台之間》（*IN BETWEEN STATIONS*）即於紐約地鐵的永恆流動中，紀錄了各色形貌、狀態及目的的人們

其他例子｜第 19、29、109 頁
鮑里斯・施密茨 Boris Schmitz
阿爾伯托・賈克梅第 Alberto Giacometti
昆汀・布雷克 Quentin Blake

SEPTVAGINTA DVARVM. BASIVM SOLIDVM.

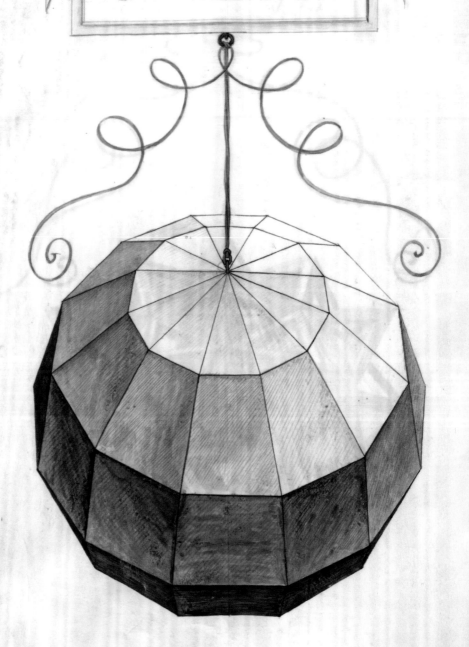

Ɛϐδομηκοντα δύο βασιων ϛερεόν.

2
調性
Tone

實心的學問

調性素描（tonal drawing）不僅描繪出輪廓，還呈現不同的明暗區域。為素描加入明暗調性，稱作「上光影」（shading），這個動作會完全改變物件的外觀。

達文西（Leonardo da Vinci）對繪畫做過一番研究。這部分的成就，就在他為盧卡・帕喬利（Luca Pacioli）的《論神聖比例》（De divina proportione）一書所做的一系列插畫裡。左圖中，儘管對象是模擬的理論性造形，達文西仍利用上光影的技巧創造出三度空間的寫實感，製造不同區域的黑影、中間調性、受光區。這顆多面球體的每個平面都上了光影，從黑到白不一，透過有次序的漸層，創造出實體感和形狀。

上光影的技巧有許多種，所有技巧都設法製造各種幅度的暗調性，賦予物體表面產生陰影效果。本章節裡的每個例子，都針對不同的技巧分別加以闡述，不過在實際作畫時，倒不必執著於單獨應用一種技巧。通常一幅好的調性素描都會結合多種不同的技法。

所有這些技法都可以從練習畫一顆蘋果開始，這是最簡便的入門法。當你抓到幫蘋果上光影的感覺時，就可以試試別的東西了。

實心七十二面體
出自《論神聖比例》 約 1509 年
De divina proportione
—
李奧納多・達文西 Leonardo da Vinci
・1452–1519，文藝復興時期的通才代表人物，
　於藝術、科學等領域皆有顯著成就
・與米開朗基羅（Michelangelo）、拉斐爾
　（Raffaello）並列文藝復興三傑

素描工具
Drawing tools

鉛筆——極為重要

什麼筆都能用來畫畫。舉凡能在物體表面留下痕跡的工具——原子筆、煤炭塊、羽毛筆、鋼筆，任何你想得到的都行。不過，最簡單、也最方便取得的工具，自然非鉛筆莫屬。本書裡的每幅素描或需要練習的技法，只要有一支鉛筆就能辦到。

橡皮擦

橡皮擦是不可或缺的工具，因為我們都會畫錯。橡皮擦能將紙上的鉛筆或炭筆痕跡擦掉。除了去掉不對的線條，橡皮擦也是製造亮區的理想工具。利用美工刀把橡皮擦末端削尖，在使用時會有更好的操作性。

保護噴膠

保護噴膠可避免鉛筆粉沾污紙張或筆跡被拭糊。炭筆畫、粉筆畫，以及所有粉狀或鬆脆材質創作的作品都適用，噴膠將這些細粉固定在紙張表面。

　　你可以購買專用完稿噴膠，不然噴霧式髮膠也可當作廉價的替代品。兩者的差別不大——其中的主要作用成分都是壓克力。噴膠前要確保工作場所通風良好，或是在室外進行，因為這些東西吸入身體裡並不好。

揉跡工具

最方便的揉跡法,就是用你的手指(我只是沒放入插圖裡)。

　其他的揉跡工具有棉花棒,更內行的人會使用紙捲鉛筆(tortillon)或紙擦筆(drawing stump)。紙擦筆是捲得緊實的紙捲,末尾變尖。

美工刀

美工刀可用來削尖鉛筆。它可以只削尖筆尖,不會對鉛筆造成太多浪費,也不會產生太多筆屑。

　美工刀也可拿來切割、削尖橡皮擦,以便更精確地擦拭。

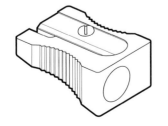

削鉛筆器

削鉛筆器是個好用又安全的工具。不過在保持筆尖尖銳同時,你的鉛筆會消耗得很快,產生的筆屑也多。

削尖鉛筆

保持筆尖尖銳是重要的事，削尖鉛筆的方式，也會影響你畫出來的線條。

　　使用削鉛筆機削出的筆尖，具有平滑而圓弧度一致的筆芯，可有效應用於側握法時上光影。

　　以美工刀削尖的筆尖，可以更尖、更利，畫出更銳利的筆跡。不過在削鉛筆時要留意，刀片永遠是從身體往外削。

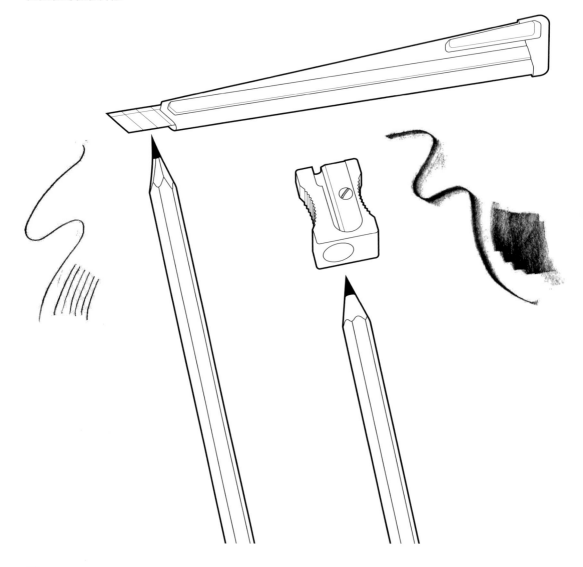

鉛筆的種類

鉛筆的類別從 9H 到 9B 不等。H 級的鉛筆較「硬」（hard），9H 的筆芯最為堅硬。H 級鉛筆的筆尖能夠使用較久不鈍，畫出的筆跡較淡。B 代表「黑」（black），B 級鉛筆較軟，因此也會留下較多石墨粉在紙上。B 級鉛筆很容易鈍掉，但能畫出較黑的筆跡。HB 剛好落在兩者中間，不硬也不軟。

就本書的素描練習以及一般的素描來說，使用從 B 到 6B 的鉛筆就已經夠了。我喜歡用 2B 鉛筆來畫，2B 可以畫出夠黑的線條，也能夠淡淡地畫，不致於太快鈍掉。中間等級的差異是很細微的，不同品牌的鉛筆在深淺上也可能稍有出入。

亮 ⟶ 暗

9H	8H	7H	6H	5H	4H	3H	2H	H	HB	B	2B	3B	4B	5B	6B	7B	8B	9B

H

HB

2B

4B

6B

9B

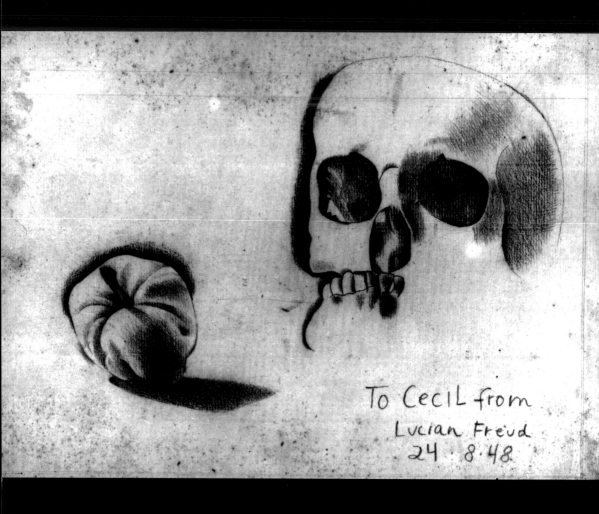

《蘋果》 1946
Apple
—

盧西安，佛洛伊德 Lucian Freud
· 1922-2011，英國畫家，為著名心理學家西格蒙德‧佛洛伊德（Sigmund Freud）的孫子
· 繪畫主題偏愛肖像與裸體，有「裸體畫家」的稱號
· 其 1995 年的裸體畫作《沉睡的救濟金主管》（*Benefits Supervisor Sleeping*）於 2008 年以創記錄的 3,360 萬美元賣出，為當時身價最高的在世畫家

其他例子 | 第 73、91 頁
馬修‧卡爾 Matthew Carr
約翰‧辛格‧薩金特 John Singer Sargent

別害怕黑調性
Don't be afraid of the darks

這一章開頭達文西所繪的插圖,是一個想像的物體。盧西安・佛洛伊德(Lucian Freud)嚴重變形、乾縮的蘋果,相形之下就相當寫實。蘋果放置在一個實心檯面上,投射出黑白分明的陰影。這裡上光影的方式看不到清楚的漸層逐次變黑,而是包圍蘋果表面的凹陷,從亮到暗變化得非常迅速。皺褶處因為強烈的光影而異常鮮明。

為了創造這種效果,佛洛伊德採用單一的強烈光源。光源越強,影子便越深並格外分明。這種清晰的明暗對比性產生了張力強大的素描,調性所創造的實心觸感也分外強烈。

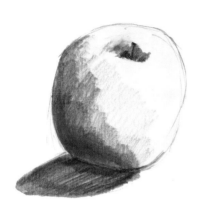

將一顆蘋果放在一盞檯燈下,觀察它的明暗對比變得怎樣?用一支 4B 鉛筆來上光影,從暗畫到亮。

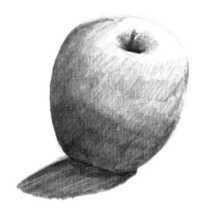

最黑的陰影筆觸最強,隨著光線漸增力道漸輕。有沒有看出用較輕筆觸畫出來的不同?

搜尋造形
Look for the shapes

埃米爾・畢斯傳（Emil Bisttram）的自畫像，眼神犀利直盯著我們，他的臉像一塊雕鑿過的石塊，由亮暗分明的形狀所構成。光源從畫面左側打入，用來突顯銳利、稜角分明的臉部表面構成，像是達文西多面球體的一個更不規則的版本。

一張臉，其實就是一堆凸塊和腫塊組合在一起，捕捉到光線後，產生出一塊一塊的明暗斑塊。畢斯傳用連續的抽象形狀來構建他的臉部結構，如果把它們拆開，則會是一塊黑三角形、一塊深灰矩形等等；當它們組合在一起，卻形成有機的整體。

找出這些形狀的方法不難，試著瞇起眼睛觀察對象，眼睛會自動幫你過濾掉細節。如此一來，你會開始看到光亮和黑暗的區塊。

用你的蘋果來實驗一下，把它分割成亮區與暗區。

第一步，畫出蘋果的基本輪廓。

接著，區分出不同的明暗區塊。

《自畫像》1927
Self-Portrait
—

埃米爾・畢斯傳 Emil Bisttram
· 1895–1976，美國藝術家，以現代主義作品聞名
· 曾向世界知名壁畫家迪亞哥・里維拉（Diego Rivera）修習過壁畫，為超凡作品畫派（Transcendental Painting Group）創始人之一

其他例子 | 第 73 頁
馬修・卡爾 Matthew Carr

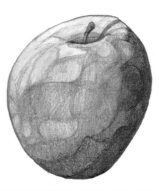

開始為各區域上陰影，最後添加更多線條來讓影像變得更細膩。

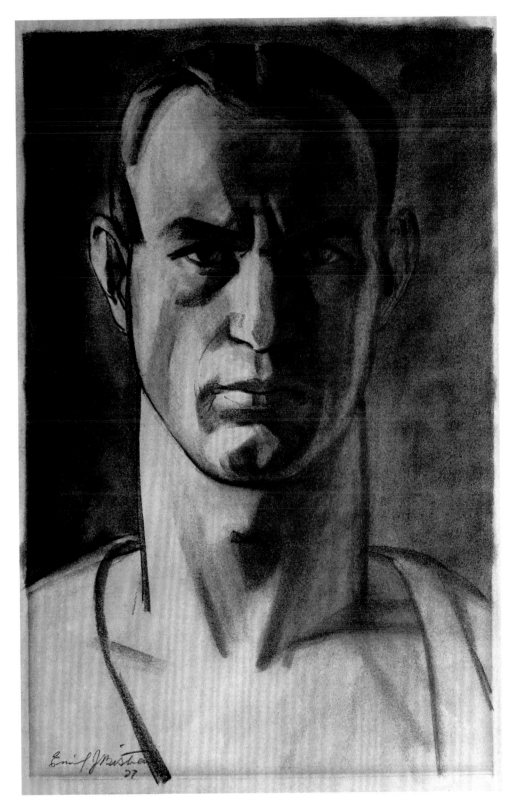

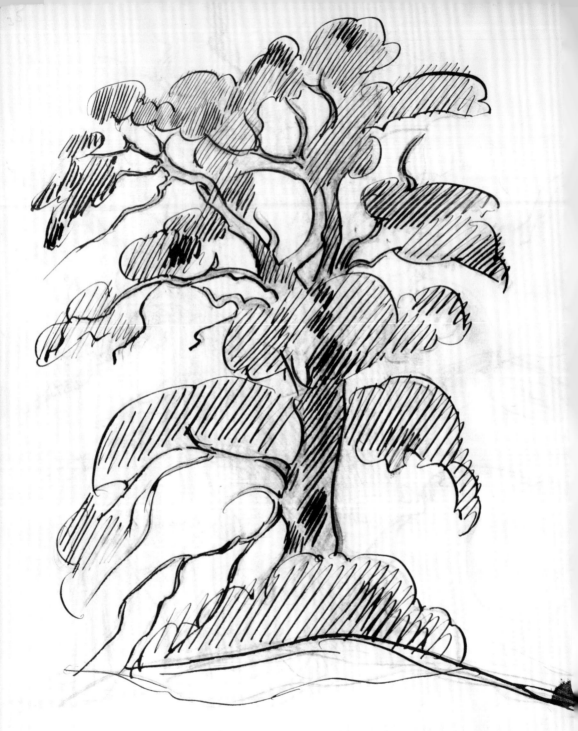

H. Gaudier-Brzeska

斜線填補
Fill it up

亨利・高迪爾–貝澤斯卡（Henri Gaudier-
Brzeska）用迅速、精準的筆畫勾勒出一株大樹
昂首挺立的輪廓，然後添加明快的斜線賦予流暢
的造形感。

　　細線法（hatching）是創造大面積調性的一種
手法，既滿足需求又快速。快速作畫並不代表草
率或馬虎。貝澤斯卡大樹的線條也許很快，但也
很精準。他在部分斜線區域施予更重筆觸以及增
加斜線密度來創造深度感。

應用細線法來畫你的蘋果。

首先畫出蘋果輪廓。加油，你可以畫得像貝澤斯
卡那麼流暢！現在，將大部分表面積加上稀疏的
斜線。

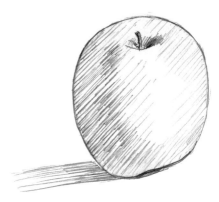

最後，加入更密和更重的線條，表示更暗的調
子。別忘了改變筆觸的力道。

《山頂上的大樹》 1912
Tree on the Crest of a Hill
—
**亨利・高迪爾–貝澤斯卡 Henri Gaudier-
Brzeska**
・1891–1915，法國雕塑家，以粗礪原始的
　直接雕刻風格聞名
・漩渦派藝術運動成員之一
・二十三歲死於一戰，藝術生命極其短暫，
　其作品卻深深影響了二十世紀的現代主
　義雕塑

其他例子 | 第 65 頁
潘・斯麥 Pam Smy

交叉線法
Get cross(-hatching)

羅伯・克朗布（Robert Crumb）為「垮掉的一代」偶像作家傑克・凱魯亞克（Jack Kerouac）繪製的肖像，同時使用了細線法和「交叉線法」。比起細線法，交叉線法創造的調性更加豐富，在形式和造形上也有更細膩的表現性。

交叉線法從理論上說來不難，實際操作起來卻更有門道。深色的調性來自交叉線條製造出的筆跡層，也來自筆觸的力道。層次加得越多，調性就越深。也能改變線條的方向，配合對象造形作更適性的描繪。

拿出蘋果，用跟前一個練習一樣的方法開始畫。

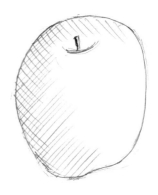

觀察克朗布如何為模特兒的各個部位上調性。唯一不畫的地方，就是臉上最亮的部位。現在，以反向的線條製造出交叉線。

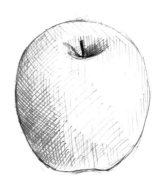

持續在最深的陰影部位上線條。

《傑克・凱魯亞克像》 1985
Portrait of Jack Kerouac
—
羅伯・克朗布 Robert Crumb
・美國漫畫家、音樂家
・其漫畫作品表露出對美國文化的諷刺與批判，並以賣弄女性胴體著稱
・1969 年推出的《怪貓菲力茲》（*Fritz the Cat*）原版封面集，於 2017 年以 717,000 美元賣出，為當時美國漫畫藝術的最高拍賣價

其他例子 | 第 110 頁
麥特・波林傑 Matt Bollinger

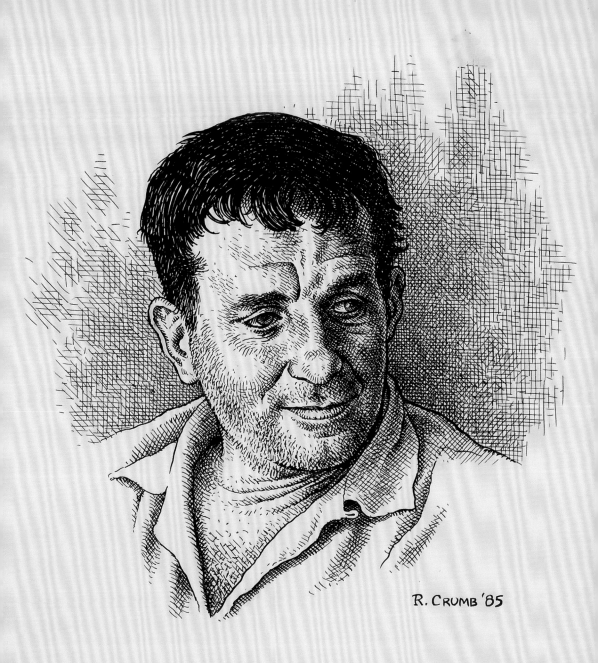

R. CRUMB '85

Simple cell-like backgrounds
Shelter drawings — Move positions of hands + arms + faces. new
Remember figures last Wednesday night (Piccadilly Tube)
Two sleeping figures (seen from above) cream coloured sharing
than blanket. (drapery closely stuck to form)
hands + arms — My point was oneself.

Two figures sharing same green blanket

用線條包裹對象
Wrap it in a line

亨利‧摩爾（Henry Moore）在他的素描和雕塑裡都熱愛造形和結構。這幅素描中，描繪兩個人所用的線條，也將他們的身體團團包住，形塑的意象就像是摩爾的一尊曲線豐腴的石雕。這些流動的線條突顯了對象渾圓的造形。

「包覆上光影法」（contour shading）有助於突顯描繪對象的曲線，也可以透過跟交叉線法一樣的方式來創造調性動態。

應用這種方式來畫蘋果時，想想這些曲線是如何在水平方向和垂直方向上圍繞蘋果。每條線都參與了塑造渾圓的形狀。

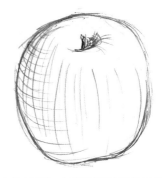

先畫出基本形狀，然後開始進行線條包覆。

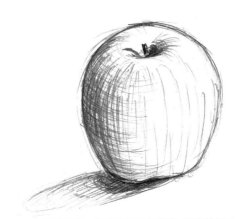

持續加線，直到物體的立體感已經完整呈現。

《蓋同一條綠毯子的兩個人形》 1940
Two Figures Sharing the Same Green Blanket
—
亨利‧摩爾 Henry Moore
‧1898–1986，英國雕塑家，藝術成就獲得英國榮譽勳位
‧熱衷於創作大型地景藝術，「母與子」及「斜倚的人形」為其常見的創作主題

其他例子 │ 第 29 頁
阿爾伯托‧賈克梅第 Alberto Giacometti

點畫法
Go dotty

米格爾·恩達拉（Miguel Endara）這張可愛的圖畫顯得如此扎實，令人難以想像它完全是由點點構成的。但它的確是這麼畫出來——密集的點構成了陰暗區，零星飛散的點創造明亮的區域。

細線法可以畫得快速精準，相較之下「點畫法」需要十足的耐心，但成果也值得期待。陰暗區透過點的緊密聚集；點點越稀疏，區域就越亮。點的大小也會影響調性強度：大的點暗，小的點亮。

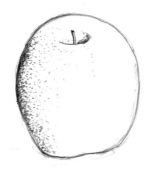

拿出你的蘋果，這次給自己多一點時間。從最暗的部位開始畫，密集地點描。接著蔓延至較亮的區域，點點也變得更加稀疏。

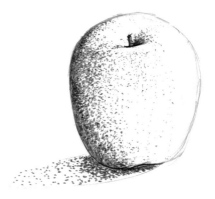

隨時可以回到陰暗部位，補加更多的點。

《喚醒我》 2007
Wake Me
—

米格爾·恩達拉 Miguel Endara
· 點畫愛好者，練就了每秒點出 4.25 點的手速
· 他的點畫作品《英雄》（*Hero*）在 vimeo 上造成轟動，影片記錄他在 210 小時內以 320 萬個點組成這幅父親肖像

其他例子 | 第 91 頁、103 頁
約翰·辛格·薩金特 John Singer Sargent
文森·梵谷 Vincent van Gogh

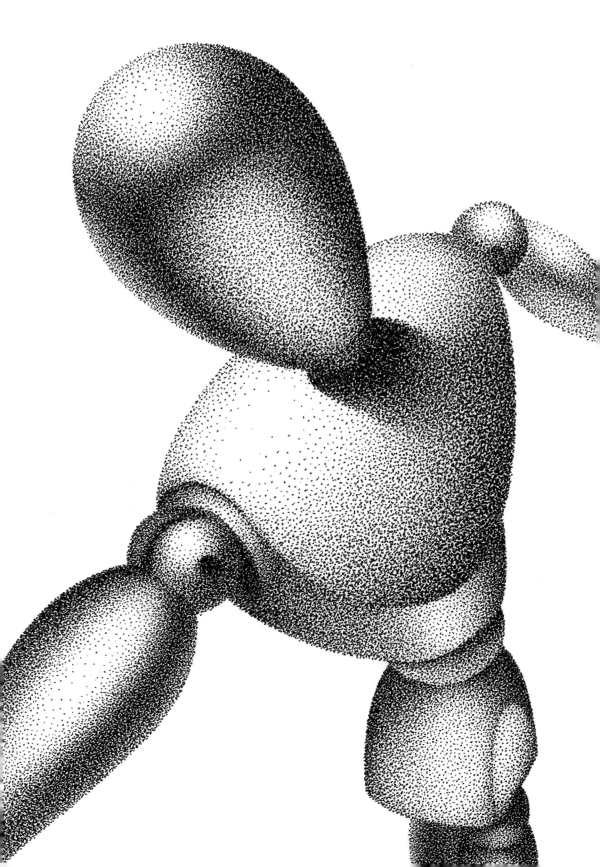

光滑而誘人
Make it smooth and seductive

奧迪隆・雷東（Odilon Redon）以感官的筆法描繪的兩顆梨，靠著圓潤的筆觸而顯得極為誘人。梨子上的光影柔和而平滑，賦予整幅畫作一種夢幻的質感。

在畫紙上暈塗筆跡，或將筆跡拭糊，可以產生從暗到亮的平順漸層，不會像細線法留下那麼多的畫線。最好選用一支高軟度的鉛筆，這樣能將最多的石墨粉留在紙面上。

畫出蘋果的輪廓。接下來開始上陰影，跟在第 41 頁的示例一樣的做法。現在，用你的手指小心擦拭陰影部位，讓所有筆跡消失，從暗到亮讓石墨粉融為一體。

石墨粉一定會把蘋果的輪廓弄髒，別擔心，最後用橡皮擦擦乾淨就可以了。

《兩顆梨子》 十九世紀晚期
Two Pears
—
奧迪隆・雷東 Odilon Redon
・1840–1916，法國畫家、版畫家、製圖員以及粉彩畫家，象徵主義（Symbolism）領軍人物
・法國作家、藝評家于斯曼（Joris-Karl Huysmans）形容雷東的畫是「病和狂的夢幻曲」

其他例子｜第 95、117 頁
保羅・諾布爾 Paul Noble
艾倫・瑞德 Alan Reid

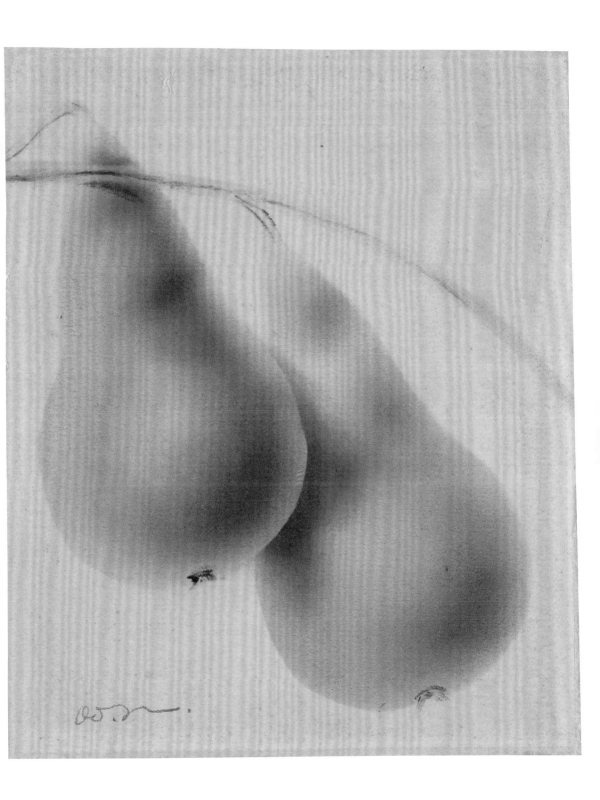

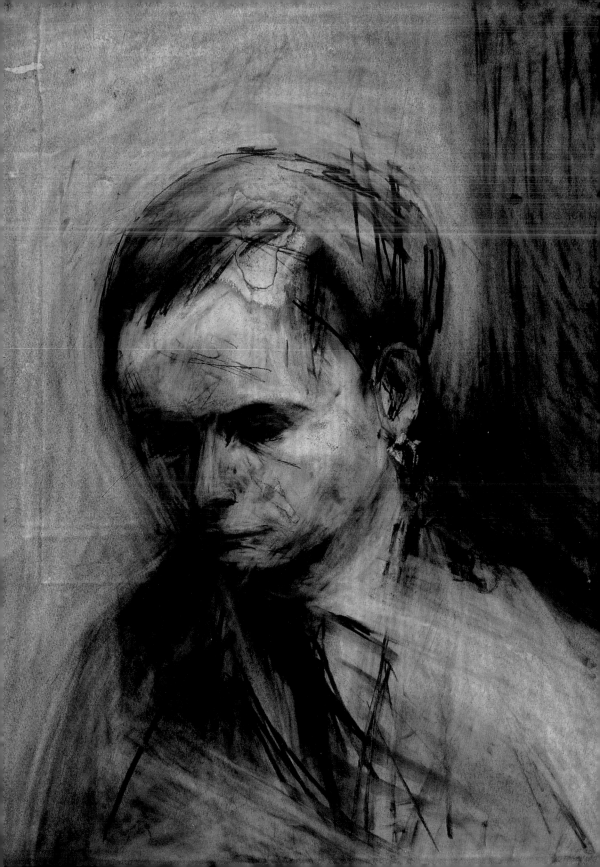

從黑畫到白
Start in the dark

法蘭克・奧爾巴赫（Frank Auerbach）經常把自己的畫撕毀，事後又黏貼修補。譬如這幅他為另一位藝術家雷昂・柯索夫（Leon Kossoff）所畫的肖像，畫過的地方不斷擦掉，重新上炭筆，彷彿要從一張平面的紙裡雕刻出人物造形一樣。

橡皮擦不僅可以把畫不好的地方擦掉，也可以用來畫圖。假設你先在畫紙上塗滿大面積的

黑色，便能用橡皮擦來「畫」出亮區，讓造形浮現。其原理與上陰影相同，只是程序相反而已。

這種方法除了造形，還有更豐富的內涵。在黑色上畫出亮區，能製造張力十足、陰陰鬱鬱的氣氛，像是第 57 頁的蘇・布萊恩的《邊緣地帶五》，刺藤叢從紙上驀然伸出，它們的輪廓來自於蒼白、微亮天光的反襯。

練習用這種方式來畫蘋果。首先用炭筆塗滿畫面。不一定要塗得密不透風，只要有扎實的灰底就行了。

現在看著擺在你眼前的蘋果，特別留意光和影塑出的造形。拿著橡皮擦，從最亮的部位開始畫，擦回紙張原本的白色。橡皮擦上的石墨粉要常常在另一個表面上拭乾淨。

接著擦出灰色部位。如果橡皮擦鈍了，用刀片再次加工，切割出理想的形狀。

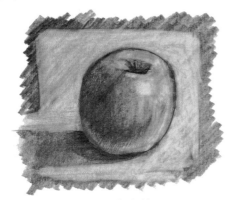

最後再回來用鉛筆修圖，增添細節。

《雷昂・柯索夫像》1957
Portrait of Leon Kossoff
—
法蘭克・奧爾巴赫 Frank Auerbach
・德裔英國畫家，作品體現了他對英國的好感，及二戰的喪親之痛
・當代重要具象主義（figurative art）畫家，以倫敦北部的風景和固定的朋友、家人為題作畫

其他例子 | 第 57 頁
蘇・布萊恩 Sue Bryan

陰暗，沉鬱
Be dark and moody

　　蘇·布萊恩（Sue Bryan）引發人們無盡想像的《邊緣地帶五》（*Edgeland V*），是作者專為描述無人地帶所誘發的神祕氛圍之系列作品，我們的目光深深被這些野地灌木叢的蠻荒之美所吸引，透過溟濛天光映襯著輪廓。

　　調性不僅可以創造具有實心感的立體造形，也能創造令人怦然心動的氣氛。在布萊恩的素描中，刺藤和矮樹叢的肌理是由微妙的明暗調性暈染創造出來的，完全沒有用描邊來界定輪廓。

試著創作屬於你自己的風景氛圍，借用暈染技巧和擦白畫面。

使用 6B 鉛筆塗出一塊黑色區域，上方保留崎嶇的三角形狀，像是森林裡的樹冠。

用繞圓的方式運筆，帶入天空較亮的調性。

可以用橡皮擦擦掉鉛筆跡，製造更亮的「光暈」。

《邊緣地帶五》 2015
Edgeland V
—

蘇·布萊恩 Sue Bryan
・當代愛爾蘭畫家，作品於多項重要展覽中展出
・自學成才，從英內斯（Inness）、布萊克洛克
　（Blakelock）、透納（Turner）、柯洛（Corot）
　等人的作品中吸取養分

其他例子 │ 第 54 頁
法蘭克・奧爾巴赫 Frank Auerbach

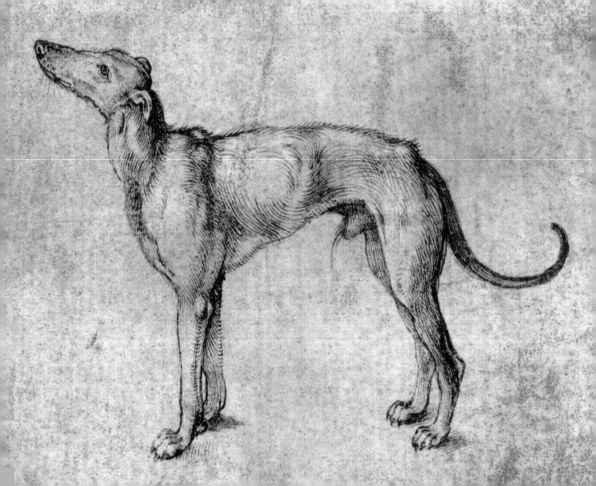

3
精確性
Accuracy

———————

寫實的技巧

你觀察周遭世界，體驗到它的存在，興起在紙上畫畫的念頭，而且你想用的是看起來「寫實」的方式記錄在紙上，至少，你希望畫出來的東西會是你想要的樣子。阿爾布雷希特・杜勒（Albrecht Dürer）畫的一隻靈緹犬，為我們示範繪畫裡對技藝的掌握和寫實性可以純熟至什麼程度。

截至目前為止的練習，應該已多少破除你的自我設限，並懂得如何更仔細觀察事物。現在，我們將傳授一些技巧，提升你畫畫的精確性。

這些技巧裡有不少都是針對如何掌握對象的比例，這是繪畫精確性的基本功課之一。所有這些技巧皆無針對性，都是可移轉的，意思是，它們可以應用在任何物體上。精確繪製人像的方法，跟精確繪製一棟建築、一顆樹、或其他東西並沒有什麼不同。當然，精確性需要花一些時間才能純熟運用，因為要畫得精確，你必須有耐性。

《靈緹犬》 約 1500 年
A Greyhound

—

阿爾布雷希特・杜勒 Albrecht Dürer
· 1471–1528，德國畫家、版畫家及藝術理論家，
 北方文藝復興（Northern Renaissance）最重
 要的人物之一
· 藝術成就尤以版畫影響後世甚鉅；他對幾何學
 及人體比例的研究亦相當著名
· 自畫像之父，也被譽為歐洲第一位風景畫畫家

測量比例的方式
Keep things in proportion

前面談的測量比例技巧，並不限於人體比例。想具體瞭解如何測量，得出任何對象的正確比例，先去外頭找一棵樹吧。將樹幹長度當作比例尺，手持鉛筆伸直手臂，測量樹幹長度。接下來，計算出樹幹長度與樹冠上下長度之間的比例關係。

在畫紙上輕輕標記出比例。用同樣方式測量樹冠寬度。現在，你已獲得十分精確的大樹比例。剩下的，就是添上細節！

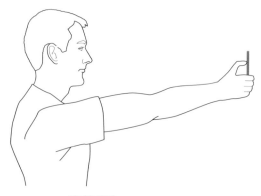

伸直手臂

以鉛筆作測量時，很重要的一點是保持手臂伸直。這麼做意謂你的眼睛和筆之間始終維持著一個標準距離。如果沒有這麼做，每次測量出來的結果都會不一樣。

首先垂直握住鉛筆

閉上一隻眼，將鉛筆末端對準樹頂。現在將拇指向下滑到樹幹底部。

接著水平握住鉛筆

拇指放在同一個位置，轉動手腕，使鉛筆呈水平。從樹冠的最側邊開始測量起，計算出樹幹長度與樹冠寬度之間的比例關係。

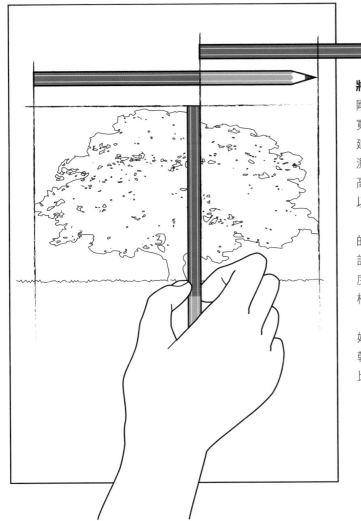

將測量結果轉移到紙上

剛才的測量是為了建立比例（樹冠寬度等於多少個樹幹長度）。一旦建立比例，便意謂你不必按照原先測量的尺寸來作畫。只要樹寬與樹高保持相同比例，就可以在畫紙上以任何你選擇的大小繪出這棵樹。

先簡單用一條線在畫紙上決定樹的高度。接著以鉛筆測量，從高度計算出正確的寬度。畫出高度與寬度的邊線，得出一個方框。這個框，就是樹的全部範圍。

一旦有了正確的比例，就可以開始畫樹葉了。如果還需要弄清楚樹幹有多大，只須計算它與總高度的比例就行了。

理出頭緒
Puzzle it out

當你試圖將眼睛所見的場景精準搬移到紙上時，究竟該從何處下手？這的確是一個難題。就像是一塊大拼圖，當每一塊都擺放到正確位置上時，看起來才會正確。首要任務，就是弄清楚主視覺焦點是什麼，花一點時間，想像一下你的畫作在畫紙上將呈現什麼樣貌。

大致設想物件的位置，確認畫紙上放得下這些東西。輕輕勾勒就好，因為這些線條大部分都會被擦掉。確認基本比例都是正確的。

用鉛筆測量其中的一些角度。目前仍處於早期階段，所以線條都還會修正。

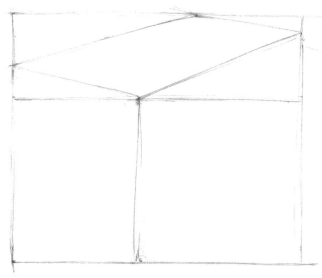

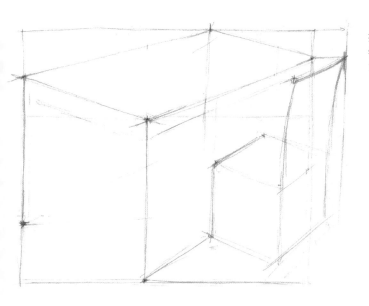

接下來可以開始為畫面理出頭緒，調節各物件間的空間關係。使用鉛筆當作水平線或垂直線，來檢查各物件相對應的位置。

當你對底稿的結構正確度感到滿意時，便可進入細節，進行細部繪製，一邊逐步將用不到的基準線及初步勾勒的輪廓線擦掉。

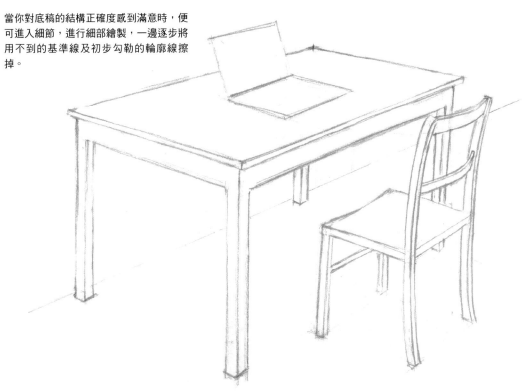

畫畫前，先打草稿
Plan it, draw it

潘·斯麥（Pam Smy）柔和又充滿律動感的作品，為許多書冊增添了生動的插畫。這本插畫是《冬德的贖金》（*The Ransom of Dond*），內容描述一位少女面對命運的無情威脅。在斯麥素描本裡的這幅跨頁，提供了一個深入瞭解如何建構一幅圖畫的精彩過程。

不是所有的圖畫都要像第 32 頁裡的慕恩金，畫得那麼快速又渾然天成。我們在這裡可以看到斯麥是如何構思船上人物的姿態，最後才追加細節。不用一次把所有的東西都想得一清二楚，因為精確性是一個緩慢的過程。

不論你已經多麼會畫，或是畫了多久，一幅完滿無缺、精緻細膩的作品絕不會像變魔術一樣憑空出現，它是一個過程。一開始先用鉛筆輕輕打草稿，如此就算你畫錯，也可以輕易擦掉；倒是沒必要使用 H 鉛筆，注意手中的鉛筆別把紙刻劃得太深就好。當所有東西都已到位，就可以正式動工，確定線條。

將素描本隨身攜帶，每當心血來潮時就隨手畫、快速寫生，這可能會為你的其他創作提供很好的素材。

素描本內頁 2013
—
潘·斯麥 Pam Smy
· 英國插畫家，為多本童書及小說插圖，包括 2006 年版的柯南·道爾（Conan Doyle）《巴斯克維爾的獵犬》（*The Hound of the Baskervilles*）
· 2017 年出版了自己的第一本童書《索恩希爾》（*Thornhill*），身兼作者及插畫

其他例子｜第 25、44 頁
威廉·坎垂吉 William Kentridge
亨利·高迪爾–貝澤斯卡 Henri Gaudier-Brzeska

I can't draw upside down girls 21/4/13.

發現你的視角
Find your angle

埃貢・席勒（Egon Schiele）稜角鮮明的風格，令人聯想到的多半是原始辛辣、跟性脫離不了干係的人物畫。但在這邊，他犀利的線條完美展示了盤互交疊的屋頂和山形牆。

　　弄清楚眼前的風景並不總是那麼容易，有時候我們需要一些協助來把藏結搞清楚。仔細觀察是個好開始，但有時候我們也會被眼睛所騙。為了一幅精準的圖畫，席勒必須確定自己畫出來的每個角度都是正確的。檢查角度的一個非常有用的方法，就是以手中的鉛筆來當作直邊。

　　先從觀察桌角來做練習。伸手將鉛筆推出，在眼前拉出水平線。現在閉上一隻眼睛，將鉛筆與桌角的一邊對齊，觀察鉛筆與桌角另一邊之間的角度。現在你已經對桌子本身所拉出的直線是陡斜或微傾了然於胸，同樣的方法也適用於垂直線。這不是多麼精準的測量，但可以作為有用的指標。

席勒會用他的鉛筆作為視線輔助，來測量屋頂的角度。

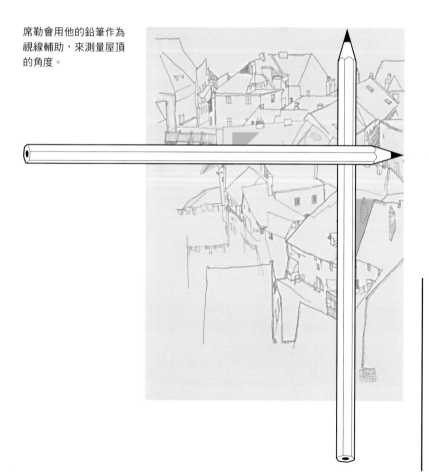

《克魯姆洛夫的一排月牙形屋子》1914
Crescent of Houses in Krumau
—
埃貢・席勒 Egon Schiele
・1890–1918，奧地利畫家，表現主義（Expressionism）的早期代表人物
・作品擅以表現力強烈的線條，描繪出扭曲的人物和肢體

其他例子 | 第 77 頁
吉姆・戴恩 Jim Dine

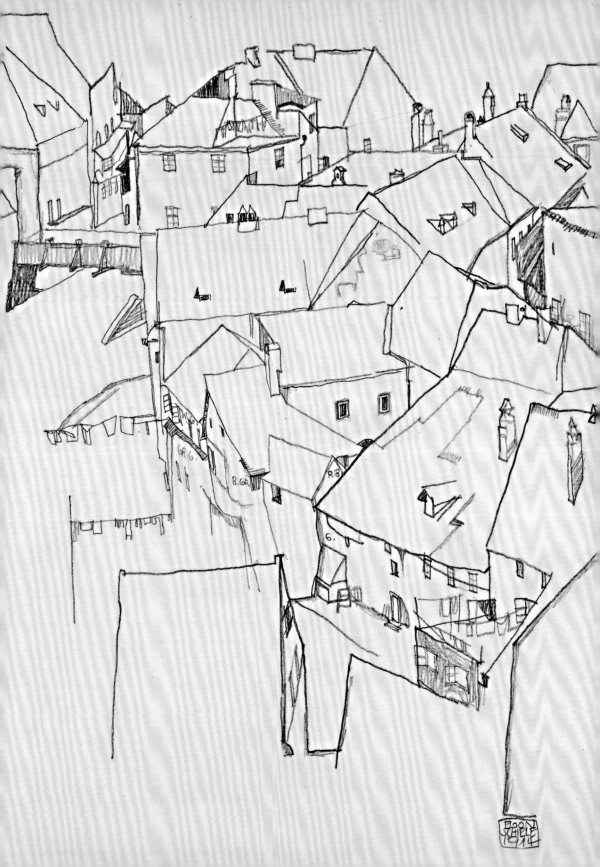

先測量，再畫畫
Use a measured approach

進行精準繪圖時，最重要的事情之一就是保持比例正確。要做到這一點不難，只需要將對象某一部分的尺寸跟另一部分作比較即可。

薩賓・霍華德（Sabin Howard）曾經創作過無與倫比的真人尺寸雕像，所有作品都是在最初的草圖裡就測量好基本比例。霍華德簡化了頭、臀、軀幹、四肢的細節，完全專注於比例。他把從頭頂至下巴的頭部比例線清楚拉出，以便計算其倍數長度符合身體哪些部位，其他部位再按相對比例調整大小。

人體比例的一般要領：
・身高為頭的七倍半。
・從頭頂到臀部下方的長度，等於從臀部到地板的長度。
・雙臂伸展，從指尖到指尖的距離，與身高相等。

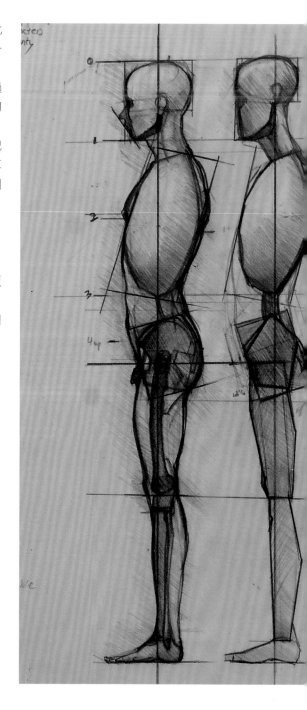

《比例研究》1992
Anatomical Study
—
薩賓・霍華德 Sabin Howard
・美國知名古典雕塑家，國家雕塑學會（National Sculpture Society）董事會成員
・近年代表作，為第一次世界大戰國家紀念館（National World War I Memorial）的青銅雕塑《士兵的旅程》（*A Soldier's Journey*）

其他例子 | 第 71 頁
霍華德・海德 Howard Head

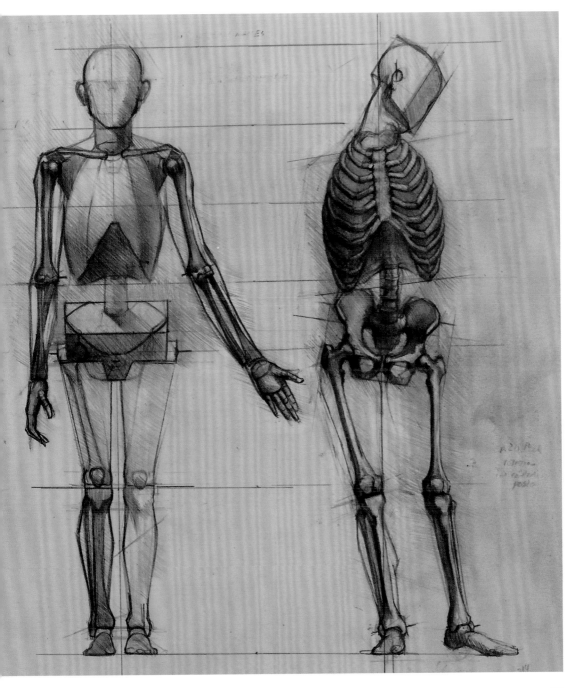

設計你的繪圖
Engineer your drawing

每一件了不起的商品都由繪圖開始。透過一張圖，便能清楚且準確說明一個東西的外觀。這張標記詳實、精確繪製的設計圖，定位線仍歷歷可辨，展示一支即將進廠生產的網球拍的造形和結構。

霍華德・海德（Howard Head）覺得自己的網球技術實在糟透了，他決定好好加強正手拍，還有他的裝備。他作為一名航空工程師的背景訓練，在這張線條精準、要點清晰的圖裡一覽無遺。

繪製精準的線條，不必強求一次到位。事實上，在線條預定的位置上作標記會很有幫助，或在紙上輕輕拉出一道基準線，有助於確認其他線條的位置或角度。

我們來畫一顆雞蛋。從中心線開始，標記蛋的頂部和底部。在中心線頂端和末端附近各標上一個記號。

接下來標記兩側，按照前面的練習，計算長寬的比例。確認兩邊的標記到中心線距離相等，畫出來的圖才會對稱。

依據需要，你可以多做一點標記，這些記號可以作為最終線條的指引。

大拍面網球拍設計 1974
Design for oversized tennis racket
—
霍華德・海德 Howard Head
・1914–1991，美國航空工程師，以原用於飛機機身的鋁和塑料層壓材料，打造出日後佔領滑雪市場的 Head Standard 滑雪板
・他發明的大拍面網球拍也很知名，美國的大拍面網球拍及層壓滑雪板的專利甚至以其名「霍華德・海德」命名

其他例子 | 第 69、75 頁
薩賓・霍華德 Sabin Howard
葛飾北齋 Katsushika Hokusai

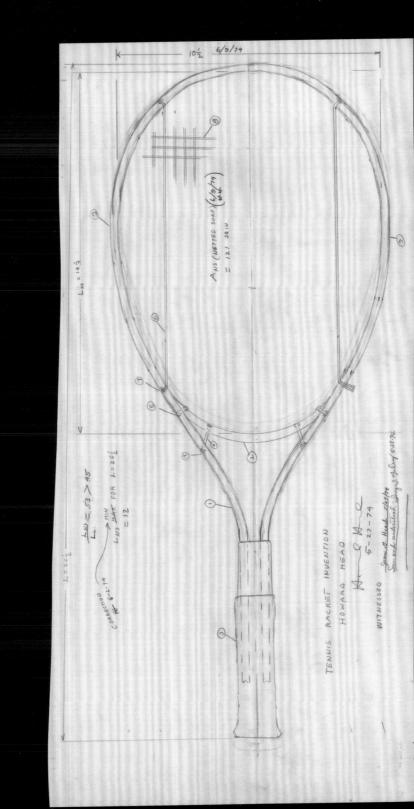

關於臉孔的二三事
Face facts

馬修‧卡爾（Matthew Carr）的肖像孤零零懸置在畫紙上，畫中人物直盯著我們看，格外顯得強烈。人類臉孔的奇妙性實在難以言喻，卡爾的素描以樸實無華的方式呈現出這一點。不過，在建構細膩的調性層次和細微特徵之前，卡爾必須先確認臉部整體結構比例正確。

我們每個人都與眾不同，五官特徵和頭部形狀都獨一無二。然而，每張臉的構成仍舊有一些共通性，瞭解這些基本比例會對你非常有用。這些大原則不會比實際上親眼觀察來得更重要，不過可以幫助你避免一些基本錯誤。

練習畫一張自畫像。以下是臉孔比例的基本原則。

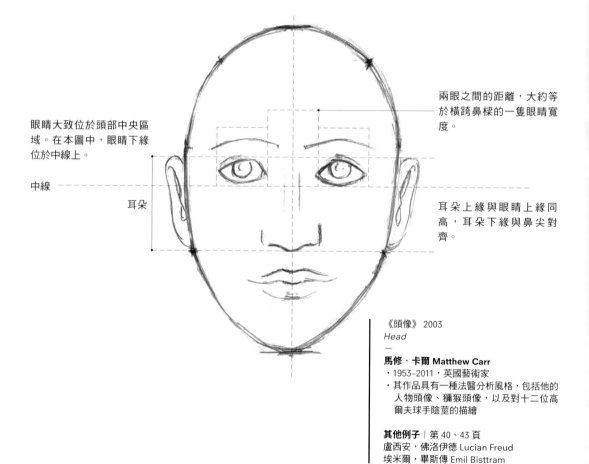

兩眼之間的距離，大約等於橫跨鼻樑的一隻眼睛寬度。

眼睛大致位於頭部中央區域。在本圖中，眼睛下緣位於中線上。

中線

耳朵

耳朵上緣與眼睛上緣同高，耳朵下緣與鼻尖對齊。

《頭像》 2003
Head
—
馬修‧卡爾 Matthew Carr
‧1953-2011，英國藝術家
‧其作品具有一種法醫分析風格，包括他的人物頭像、獼猴頭像，以及對十二位高爾夫球手陰莖的描繪

其他例子 | 第 40、43 頁
盧西安，佛洛伊德 Lucian Freud
埃米爾‧畢斯傳 Emil Bisttram

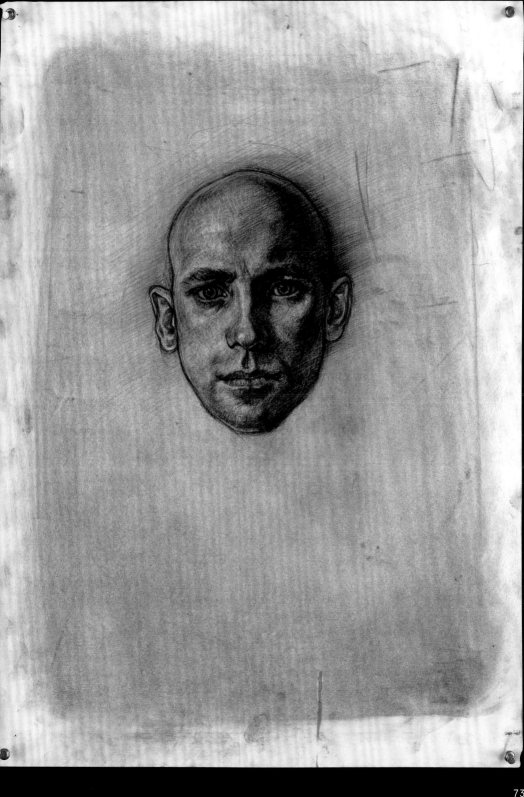

幫未成形的東西找形狀
Shape the things to come

在右頁圖組裡，你可以看見構成圖案基底的幾何造形「組合塊」。日本畫家葛飾北齋的作品中，我們在右幅瞧見一隻可愛的松鼠蹲踞在藤蔓上啃食，垂著毛絨絨的尾巴，頭上豎著圓圓的耳朵。左幅則顯示北齋的構圖法：將對象分解成幾何形狀。

葛飾北齋製作了數百幅的木刻版畫，他最著名的作品是富士山的景色。所有他的作品都帶有一項共同點——某種雋永性，源自穩固且簡單的結構。將複雜的物體分解成圓形、正方形、矩形、三角形，剛開始畫時也許覺得古怪，不過一旦形成幾何結構，在上面進行細節時就變得容易了。

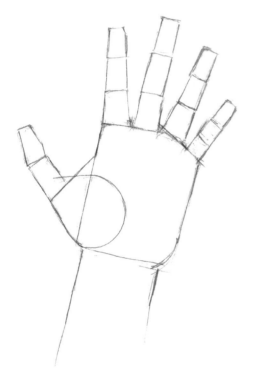

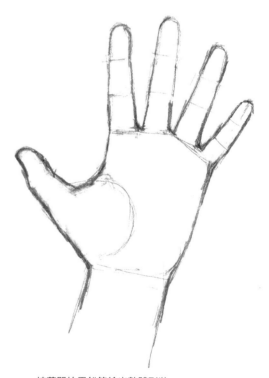

找一個手邊的物件來畫，譬如，你的手！不要把它當成單一形狀，試著在頭腦裡把手拆解成圓形、矩形和三角形，然後把這些形狀移植到紙上。

接著開始用鉛筆繪出整體形狀。

《動物造形研究》 1812–14
Studies of Animals
—
葛飾北齋 Katsushika Hokusai
・1760–1849，日本浮世繪大師，十九世紀前期化政文化代表人物
・花鳥蟲魚，山水人物，無所不畫，以系列風景畫《富嶽三十六景》聲名遠揚

其他例子｜第 43、77 頁
埃米爾・畢斯傳 Emil Bisttram
吉姆・戴恩 Jim Dine

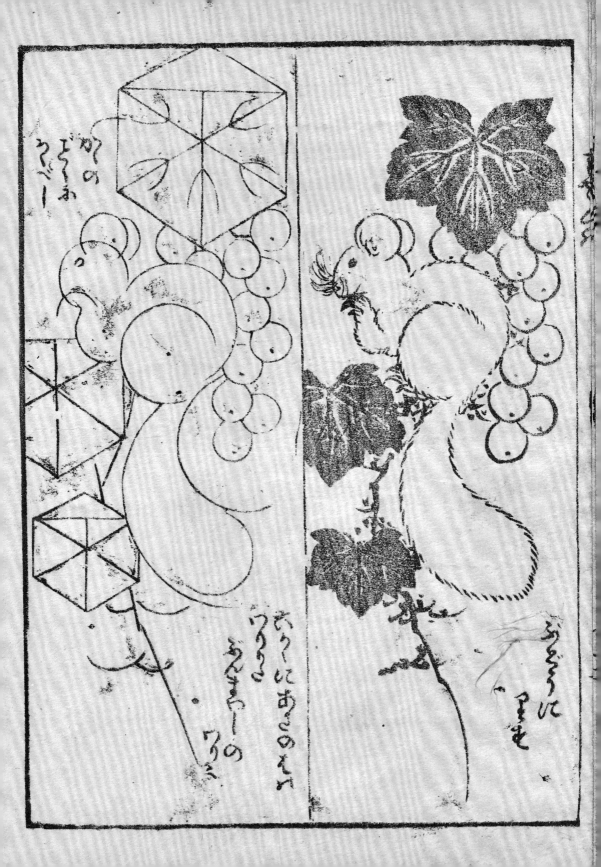

加強陰影
Accentuate the negative

吉姆・戴恩（Jim Dine）的活動扳手，猛然出現於紙上，猶如粗獷岩面上卡著史前時代化石。能夠將一件普通的物件表達得如此有力，亦令觀者為之印象深刻。在吉姆・戴恩 1970 年代的系列作品裡，日常中可見的東西——被轉化成特出之物，從畫筆到鐵錘不一而足。

一個物件周圍的區域稱作「負空間」，戴恩利用上陰影的方式突顯出負空間。在作畫時，注意各個區塊的負空間，有助於讓物體的線條和形狀變得更加鮮明，在任何你選擇的對象上都適用。

首先，選擇單一物件，作為觀察對象。

一樣用鉛筆作為隨手測量工具來幫助這個練習。伸直手臂，在物件的各端點間拉出想像的直線。

現在為剪刀周圍的區域上陰影。注意到上陰影的動作如何讓物件的輪廓變得更加清晰。

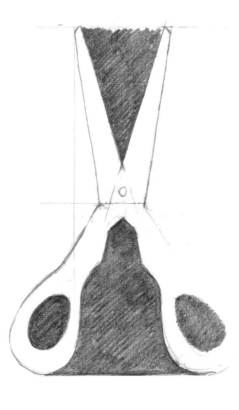

《無題》1973
Untitled

吉姆・戴恩 Jim Dine
・美國普普藝術（Pop Art）家，1962年與安迪・沃荷（Andy Warhol）、李奇登斯坦（Roy Lichtenstein）、偉恩・第伯（Wayne Thiebaud）等人共創了美國首次普普藝術展
・他以工具、浴袍、愛心、皮諾丘等元素創作出的系列作品最為深入人心

其他例子｜第 67、75 頁
埃貢・席勒 Egon Schiele
葛飾北齋 Katsushika Hokusai

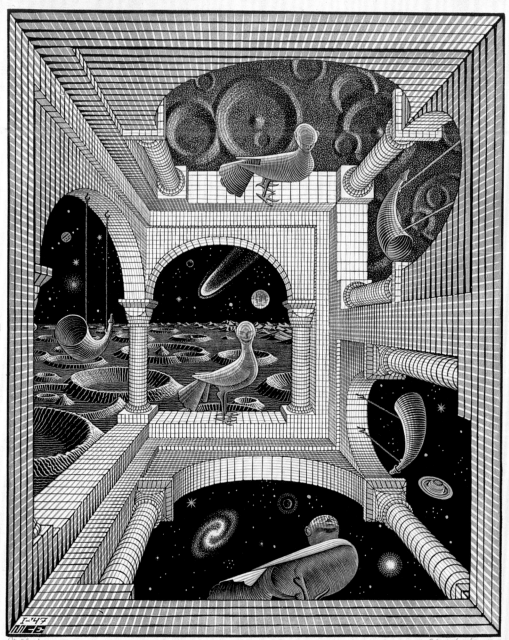

4
透視法
Perspective

一切都是幻象

透視法與幻覺有關——這是一種深度的幻覺，一種彷彿現實的幻覺。透視法改變你的觀看，操縱觀者。它讓平面的東西看起來具有立體感，它能令平凡的東西看起來張力十足，也能把重要的東西變得毫不起眼。

　　如何在平面上創造具有深度的逼真幻覺，這個問題數百年來一直困惑著藝術家。許多人知道物體越遠看起來越小，但一直要到文藝復興時期，藝術家才完全明白，透視法是跟眼睛的位置有關。

　　透視法讓視覺藝術家能夠用繪畫來講故事，並且把人們帶往想像的世界。此外，透視法就是一組規則，因此也可以將這些規則加以扭曲，或破壞。荷蘭藝術家艾雪（M.C. Escher）就是一個好例子，他筆下的立體世界其實是誘人的騙術，可能的世界和不可能的世界完全無縫銜接。

　　接下來的章節裡，我們會借用簡單的立方體來練習透視法。當你充分瞭解任何一種透視原則時，便可應用它來畫其他東西。很快，你就會成為幻覺大師。

《另一個世界》1947
Other World
—
M.C.艾雪 M.C. Escher
‧1898–1972，荷蘭版畫家
‧版畫作品常運用幾何概念，於「錯視藝術」
　（Optical Illusion Art）有極大成就

來玩玩透視
Get some Perspective

透視法是一種繪畫法,當它剛發明時,許多文藝復興畫家都感到無比振奮。它是按照精確而且數學的方式在運作。

不過你完全不用擔心這些。一件簡單的事實是,在透視法的規則下,東西離我們越遠,看起來就越小,或越黯淡,直到完全消失為止。這背後有兩套透視法的概念,分別是線性透視法和空氣透視法。

空氣透視法

空氣透視法告訴我們,物體後退時不僅看起來更小,也變得更黯淡。它背後的觀念是,空氣讓物體變不清楚。

你可能已經觀察過這種現象——遠處的東西看起來比近處的東西更黯淡。當物體距離越遠時,這種現象就越明顯——譬如遠方的山脈或建築物。

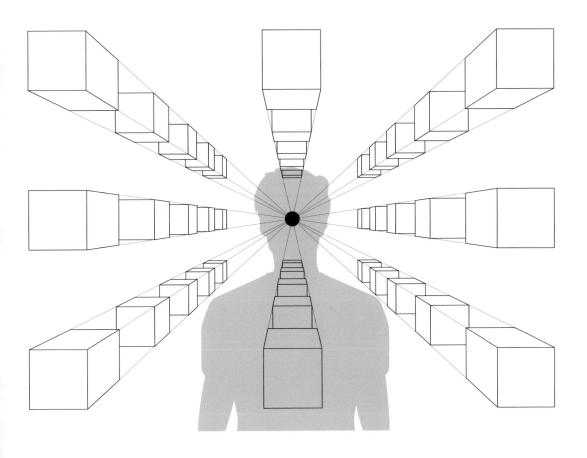

線性透視法

線性透視之所以得名,就是因為它跟直線有關。在線性透視中,物體隨著距離加大變得越來越小。小到看不見的那個點,稱為消失點。

消失點有可能有兩個、三個或甚至更多,但我們先從一個消失點開始——也就是單點透視。單點透視的消失點跟你眼睛所在的位置直接相關,消失點與你的眼睛處於同一條線、同一個水平。想像你站在一個偌大的白色空間裡,四周漂浮著許許多多立方體,立方體的大小會沿著想像的線條逐漸縮小至消失點。

為了突顯透視法的原理,物體最好是井然有序排列。例如,將立方體排成一條直線,這樣它們看起來就會消失在遠處。

在作單一消失點的構圖時,面向著你的面和線,畫出來都是平行的;側邊的面和線則朝消失點匯聚。

如果你是在戶外寫生,要找出消失點就不是那麼容易。它們的確存在在那裡,但未必顯而易見。在這種情況下,不妨用手上的鉛筆來幫忙尋找角度,以便創作透視法構圖。順著角度,便能找出消失點的位置。

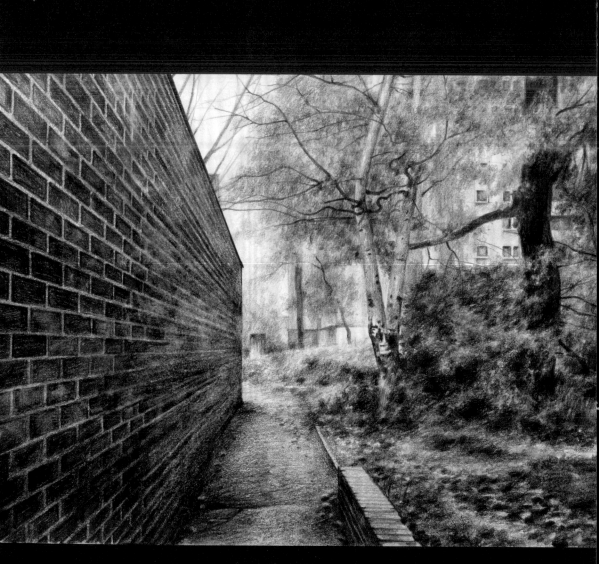

《無題研究（1）》 2004
Untitled Study (1)
—

喬治・蕭 George Shaw
・英國當代藝術家，2011 年曾獲透納獎
　（Turner Prize）提名
・作品以細緻的自然主義手法及英國郊區主
　題著稱
・本頁作品收錄於 2015 年的《十二步》
　（Twelve Short Walks）畫集，這本家鄉
　懷舊之作令他嶄露頭角

其他例子 | 第 92 頁
布魯克斯・薩茲韋德 Brooks Salzwedel

找出消失點
Get to the point

喬治・蕭（George Shaw）的畫作帶領觀眾穿越巷弄和小徑，這些數十年如一日、伴隨他成長的小徑，位於考文垂（Coventry）的「階尾園」（Tile End Estate）。在這張圖中，我們看到單點透視如何把一條平凡的小巷變成充滿可能性的戲劇場面，線條清楚陡直地朝向遠處消失。

單點透視讓所有東西都漸次變小，齊聚到一個消失點上。圖中不管是牆、草地、小徑，完全表現出相同的趨勢，它們最終都消失在小路盡頭的一個點上。注意磚牆頂部拉出的直線角度有多傾斜，隨著磚牆高度漸降，拉出的直線便漸趨眼睛所在的水平線、角度也漸小，過了水平線後角度又漸增。但不論線條角度如何，它們都指向同一個消失點。

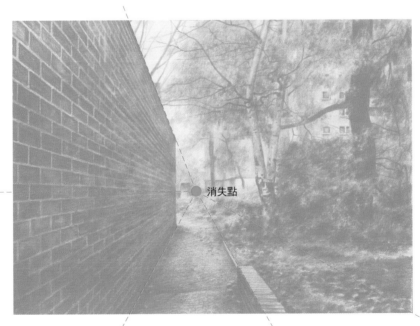

眼睛水平線-- ● 消失點

帶角度的透視法
Approach from an angle

美國畫家愛德華・魯沙（Ed Ruscha）運用透視法來呈現尋常的場所，譬如這間看起來極具立體感的加油站。在這張素描中，建築結構的角度顯得極為尖聳，幾乎從二度平面破紙而出。

　　魯沙的素描是兩點透視的好例子。不同於遠處的單一消失點，兩點透視使用兩個消失點，把視線帶往左右兩側。

　　運用兩點透視，能令影像躍然紙上。試著從極低的地平面視角來畫你的對象，就像魯沙的做法。三度空間感會大大增強，影像張力也變得格外巨大。

練習用兩點透視來畫你的建築

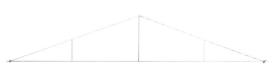

拉一條水平線，兩側分別標記出端點。

從中央拉一道垂直線連接水平線，再從垂直線頂端分別拉線，連接到左右兩端點。中垂線左右兩側再分別豎立一道直線，連接水平線和斜線。這兩條較短的線，即目標建築物的範圍。

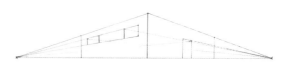

接著可以開始添加門窗及其他細節。注意它們的造形也必須符合水平線與斜線所構成的角度。

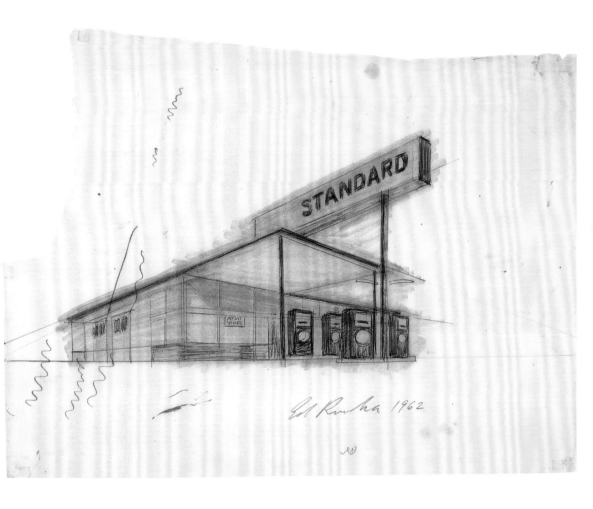

《Standard 石油／原子筆素描》 1962
Standard / Shaded Ballpoint
—
愛德華‧魯沙 Ed Ruscha
‧美國當代著名藝術家，曾於 2013 年入選
　《時代雜誌》（*Time*）百大影響力人物
‧有「文字藝術家」之稱，2019 年他
　的文字畫作《弄傷單字 Radio #2》
　（*Hurting the Word Radio #2*）以 5,250
　萬美元賣出，由亞馬遜創辦人貝佐斯
　（Jeff Bezos）標下

其他例子 | 第 86、110 頁
伊蘭‧多‧艾斯比黎多‧桑多 Iran do Espírito
Santo
麥特‧波林傑 Matt Bollinger

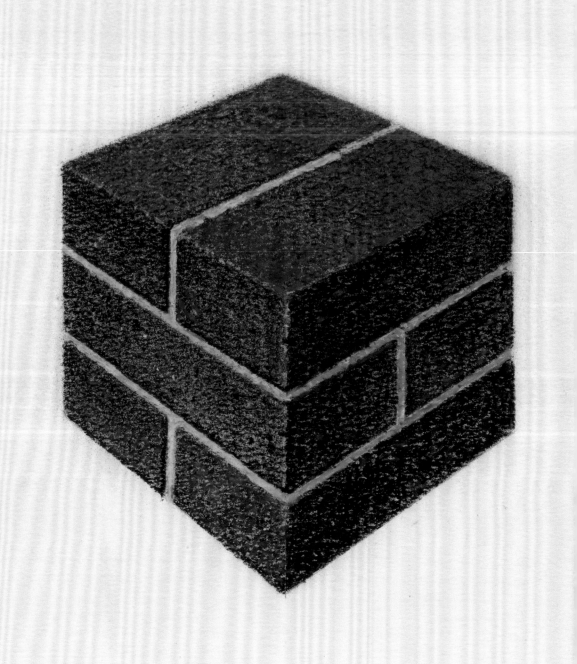

近距離透視
Get a little closer

伊蘭・多・艾斯比黎多・桑多（Iran do Espírito Santo）這顆帶有豐富細節的磚塊，是運用兩點透視的另一個例子。但跟魯沙的加油站那種誇張矗立的線條不同，這裡運用透視的方式更加精微。

桑多立方磚的消失點落在兩側非常遠的地方。在現實中這種情況其實更為普遍，線條匯聚於消失點的角度也更為平緩。當你跟一個物體的距離越近，就越不容易看到線條朝消失點匯聚，邊線看起來幾乎是平行的。

消失點 1　　　　　　　　　　　　　　　　　　　　　　　　　　消失點 2

拉一條平線，然後在下方畫一根垂直線。接下來，在水平線兩端標記消失點。

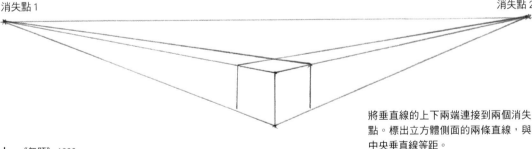

消失點 1　　　　　　　　　　　　　　　　　　　　　　　　　　消失點 2

將垂直線的上下兩端連接到兩個消失點。標出立方體側面的兩條直線，與中央垂直線等距。

最後，將頂部的外側兩角與對向的消失點連接起來，完成立方體的頂部。

《無題》1998
Untitled
—
伊蘭・多・艾斯比黎多・桑多
Iran do Espírito Santo
・巴西藝術家，作品被列入紐約現代藝術博物館（MoMA）館藏
・以極簡主義雕塑聞名，作品採用常見工業物品，創造出一種「冥想式安寧」

其他例子│第 85、89 頁
愛德華・魯沙 Ed Ruscha
查德・費伯 Chad Ferber

把我變高
Take me higher

透視法是創造「深度」的幻覺，深度可以是水平方向，也可以是垂直方向。這就是為什麼查德・費伯（Chad Ferber）的機器人得以從上方睥睨我們，它的兩隻大腳踩著地平面，積木一般的身體直衝入空中。

當我們抬頭仰望很高的東西，譬如摩天大樓，兩邊豎立的平行線條也會逐漸匯聚。它們消失在哪裡？沒錯，正如你所料——在第三個消失點。

首先在畫紙下方拉一條水平線，左右標出兩個消失點。現在，在頁面中央上方標記另一個點——這是你的三個消失點。接著，在第三點下方拉一條垂直線。

現在，將它們統統連起來！

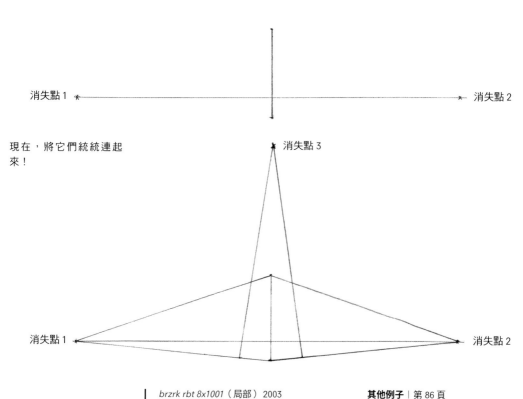

↗ 消失點 3

消失點 1 ◄————————————————————————► 消失點 2

↗ 消失點 3

消失點 1 ◄————————————————————————► 消失點 2

brzrk rbt 8x1001（局部）2003
—
查德・費伯 Chad Ferber
・美國當代藝術家
・包含〈brzrk rbt 8x1001〉在內的機器人系列畫作，均被列入紐約現代藝術博物館館藏

其他例子 | 第 86 頁
伊蘭・多・艾斯比黎多・桑多 Iran do Espírito Santo

畫出很深的深度
Be deep, really deep

你已經瞭解到，透視法就是一種幻覺。這是一種彷彿你探入畫面裡的幻覺，也可能是影像向你迎面襲來的幻覺。右邊這張素描同時具備這兩項特徵，這種充滿張力的透視法應用，稱作透視縮短（Foreshortening）。

當我們審視畫中人物時，號角似乎破紙而出，人物的身體急遽往遠處退縮，因此這位號角手看起來就像是朝著我們飛來。

這幅畫裡的所有元素都在強調深度。觀察一下號角手的手臂，完全不下於腰部和腿部的尺寸，軀幹的長度也因為觀看角度而大幅縮短。

這就是透視縮短在發揮作用——跟單點透視的原理相同，亦即靠近我們的東西看起來巨大，遠離的部分看起來愈小。它賦予了繪畫難以置信的動態感。

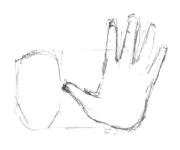

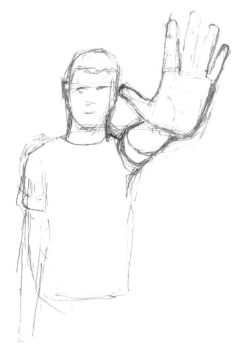

畫一隻伸開手指的手掌。以自己的手為素描對象（參考第 74 頁的技法）。接著在手掌左側畫一顆頭，大小是手的一半。

加入上半身，配合頭部比例。現在，以幾條簡單的曲線將手掌連接到肩膀。

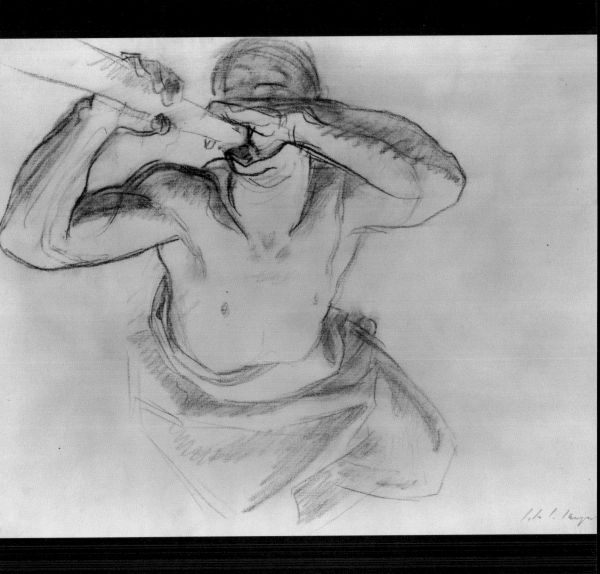

《凱旋號角吹奏手的造形研究》1921
*Study for Trumpeting Figure Heralding
Victory*

—

約翰・辛格・薩金特 John Singer Sargent
・1856–1925，美國肖像畫家
・其肖像畫的獨特筆觸，最為人們推崇，曾
　被英王譽為世上最卓越的肖像畫家
・在巴黎飽受爭議卻在美國大受歡迎的畢生
　代表作《X夫人》（Madame X），現藏
　於紐約大都會博物館（The Metropolitan
　Museum of Art）

其他例子 | 第 40、51、82 頁
盧西安，佛洛伊德 Lucian Freud
米格爾・恩達拉 Miguel Endara
喬治・蕭 George Shaw

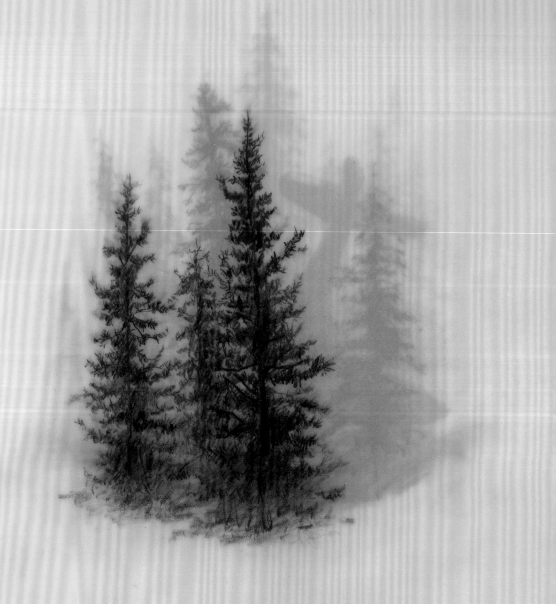

Brooks Salzwedel

淡出到背景裡
Fade into the background

布魯克斯・薩茲韋德（Brooks Salzwedel）的素描既具有浪漫派的氣勢，又不乏一種柔和的私密感。棘刺的雲杉屹立於前景，細膩而黝黑，調性逐漸淡入到白雪皚皚的背景裡。而在若隱若現的樹影間隙裡，我們發現一架幽靈般的飛機殘骸。

深度不是只靠線條和消失點才能創造。空氣透視法意味著事物如實地消失於遠方，這是透過將物體的調性變淡所達成的效果。不論在任何素描裡，較淡的線條會將物體推得更遠，較深的線條則會讓物體前移，更靠近觀者。

薩茲韋德在這裡運用了空氣透視法來增加距離感，同時也將觀者引入場景，讓他們自己去發現真正的主題。這種淡入法特別適於表現遠距離——例如風景畫裡的背景山脈。

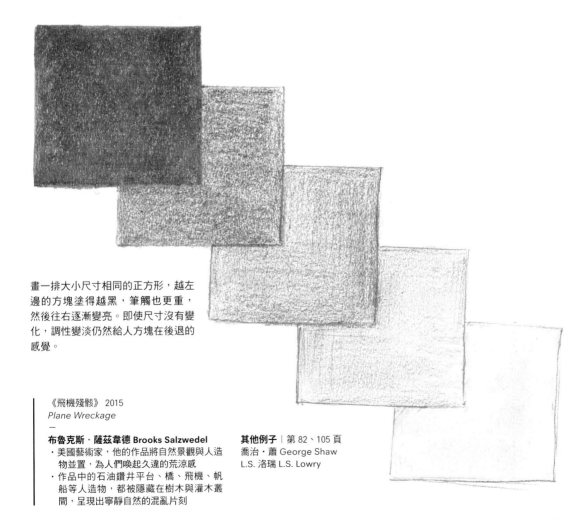

畫一排大小尺寸相同的正方形，越左邊的方塊塗得越黑，筆觸也更重，然後往右逐漸變亮。即使尺寸沒有變化，調性變淡仍然給人方塊在後退的感覺。

《飛機殘骸》 2015
Plane Wreckage
—

布魯克斯・薩茲韋德 Brooks Salzwedel
・美國藝術家，他的作品將自然景觀與人造物並置，為人們喚起久違的荒涼感
・作品中的石油鑽井平台、橋、飛機、帆船等人造物，都被隱藏在樹木與灌木叢間，呈現出寧靜自然的混亂片刻

其他例子 | 第 82、105 頁
喬治・蕭 George Shaw
L.S. 洛瑞 L.S. Lowry

扭曲一下規則
Bend the rules

保羅・諾布爾（Paul Noble）趣味橫生又錯綜複雜的畫作，既像一幅精緻的自由即興，又彷彿是一場依稀記得的夢境。這是一個被方塊環繞的奇異結構。空間既帶有一種深度感，呈現的方式又有點不同尋常。

跟第 78 頁艾雪的圖案一樣，諾布爾不遵守「一般」的透視原則。這裡的線條並不聚合在消失點上，所有線條皆保持平行，只以 45 度的傾斜角來表達深度。

透視法是製造出寫實空間幻覺的一套規則。你可以跟這些既定規則玩遊戲，或刻意改變它們，也許就玩出新奇感或異於尋常的圖畫。

不妨跟著諾布爾的技巧自己玩玩看，沒什麼好畏縮的，用自己的方式探索出改變透視規則的可能性。

《購物中心》 2001–2
Mall
—

保羅・諾布爾 Paul Noble
・英國視覺藝術家，曾於2012 年獲透納獎提名
・2004 年出版了他最為著名的鉛筆畫集《聯合新城諾布森》（*Unified Nobson Newtown*），包含右頁的「購物中心」在內，諾布爾在這座幻想城市打造了一個新世界

其他例子 | 第 107 頁
馬提亞斯・阿多夫森 Mattias Adolfsson

全部帶到平面上
Bring it to the surface

讓我們用完全不一樣的東西來結束本章。透視法是一套關於深度的技法，但有時候你偏偏就是不想按照它的方式來做，譬如卡琳・布蘭科維茲（Carine Brancowitz）在這幅畫工繁複的圖畫裡展示的。布蘭科維茲的畫法抹除了一切深度，如此一來花紋圖案的各種變化也顯得一覽無遺。背後的牆面，女孩散亂的頭髮，黑白鋸齒圖紋的套頭衫，都合力將畫面拉往同一個平面上。

布蘭科維茲的插畫來自她對日常生活的仔細觀察。她隨身攜帶相機，隨時捕捉身旁的人事物，然後她從這些照片進行加工，她畫出的作品強調了平面性而不是空間感。

看著照片來畫有助於掌握這種風格，因為你照著一個本來就是平面的東西在畫。當重心不擺在重現立體感的幻覺時，便能投注更多精力在創作平面性的花紋圖案。

《吐煙圈》 2011
Smoke Rings
—
卡琳・布蘭科維茲 Carine Brancowitz
・法國藝術家，以四色原子筆進行創作
・一支筆闖遍時尚界，時尚雜誌《*Elle*》、
《*Vogue*》，精品名牌 Dior 都曾與她合作

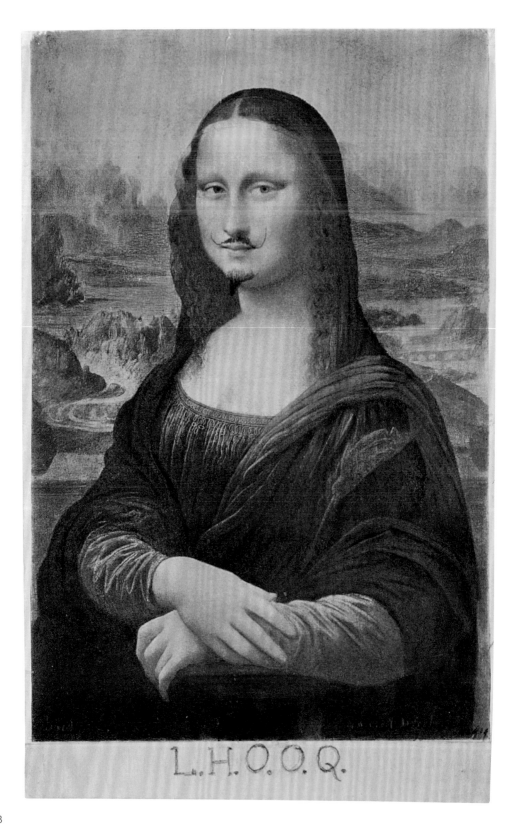

L.H.O.O.Q.

5

探索
Explore

尋找自己的風格

本書中提到的每位藝術家，某種程度上都已將自己投注到他們的畫中。他們選擇自己要畫的內容、選擇自己想運用的技巧。他們的畫也許看起來很完美，但有一件事是十分肯定的：為了找出自己獨特的方式，他們都投入了時間。

截至目前為止，我們研究的都是不同的素描技巧。現在，則是面對大哉問的時刻：你畫了些什麼？為什麼？你畫得越多，就越快能找到這些問題的答案。繪畫藝術是一門終身實踐，結合了觀看、感受和自我表達（不一定按照這個順序）。重點是，當你面臨選擇時，別懷疑自己。別擔心你畫的東西讓別人覺得無趣、微不足道，或顯得古怪或滑稽。身為藝術家的是你，你只對自己負責。

譬如馬歇爾·杜象（Marcel Duchamp）就是個非常樂於與眾不同的藝術家。他拿《蒙娜麗莎》（*Mona Lisa*）的複製品加工，幫這幅近乎神聖的作品加上兩撇鬍子，給它下了一個《L.H.O.O.Q.》的標題，用法語唸出來的意思是「她的屁屁騷得很」。簡單大膽，像是一根針戳破了當時的藝術泡沫。至今它仍提醒著我們，對一位藝術家而言，沒有什麼比自我表達來得更重要的。

L.H.O.O.Q. 1919
—

馬歇爾·杜象 Marcel Duchamp
· 1887–1968，美籍法裔藝術家
· 超現實主義及達達主義代表藝術家之一，
　代表作為一只簽了其名的小便斗《噴泉》
　（*Fountain*）

畫什麼？
What to draw?

繪畫，可以畫任何你想畫的東西。造形，圖案，甚至是沒有辨識主題的繪畫，即所謂的抽象畫；描繪對象為可辨識的圖畫，則稱為造形畫（figurative）或寫實畫（representational）。其他類型的繪畫，多半介於兩者之間。

傳統上，寫實畫可區分為幾種不同的領域或類型，主要的類型包括風景畫（landscape）、肖像畫（portraiture）、靜物畫（still life），和人物畫（figure）。

這些分類可能對你有用，但別被框框限制住了，別抱著專攻單一類型的心態來創作。這些不同類型的主題可以作為你運用的元素，可單一或合併運用。它們是工具，不是規則。

靜物畫 Still Life

傳統所謂的靜物畫，畫的是不會移動的單一物件或一組物件。靜物可以是任何東西——沒有哪個東西是相對重要或較不重要——這讓靜物畫成為學習觀察、練習在畫紙上如實呈現物體的好方法。

人物畫 Figure

不論是幾筆勾勒的速寫，或精心繪製不放過任何細節的造形，人物畫總是充滿挑戰，畫起來也有難以言喻的樂趣。人物畫的表現手法如此之多，造形、姿態表現方式有無限可能性，甚至對象也可以不限於人。

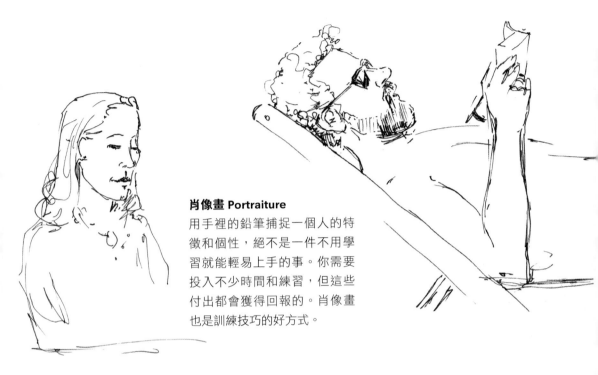

肖像畫 Portraiture

用手裡的鉛筆捕捉一個人的特徵和個性，絕不是一件不用學習就能輕易上手的事。你需要投入不少時間和練習，但這些付出都會獲得回報的。肖像畫也是訓練技巧的好方式。

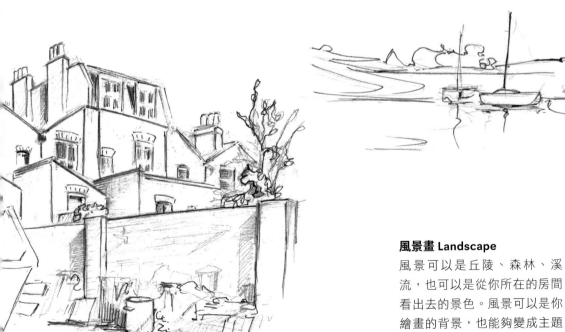

風景畫 Landscape

風景可以是丘陵、森林、溪流，也可以是從你所在的房間看出去的景色。風景可以是你繪畫的背景，也能夠變成主題本身。

畫出自己的筆觸
Make your mark

梵谷是一個情感無比強烈的畫家。他對周遭的世
界感到興奮，堅持不斷把自己的感受呈現在畫布
和畫紙上。他的油畫已家喻戶曉，反之，那些有
類似主題的素描畫，雖然同樣發自肺腑，卻不那
麼為人們所熟悉。

　　梵谷是最究極的視覺探索者。因為有素描和油
畫，他在生活裡所見的事物便有了意義，梵谷筆
下描繪的主題恰恰反映了這一點。他的筆觸——
點描、短橫線、線條、短弧——都成為他的繪畫
語言，用以表達他眼前所見的景色質地。

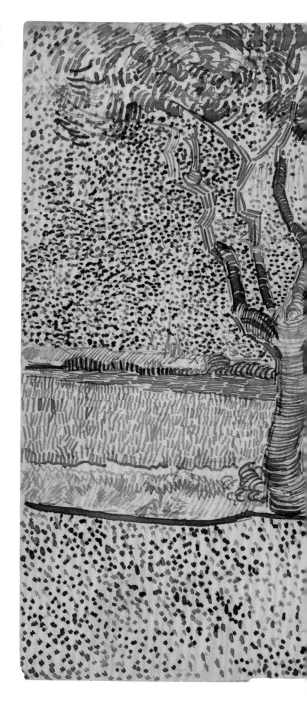

《通往塔拉斯孔的道路》 1888
The Road to Tarascon
—
文森・梵谷 Vincent van Gogh
・1853–1890，荷蘭印象派畫家
・在世時默默無名，但仍不放棄作畫，過世
　後代表作《向日葵》等均賣出千萬美元
　以上的天價

其他例子｜第 51、105 頁
米格爾・恩達拉 Miguel Endara
L. S. 洛瑞 L.S. Lowry

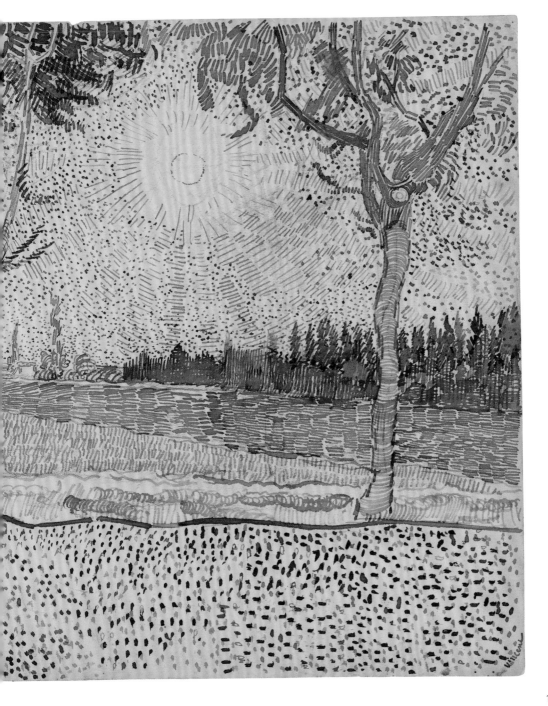

捕捉屬於你的世界
Capture your world

輪廓鮮明的人物群起等候著，他們身後的小鎮漸次消融到朦朧的背景裡。大人、小孩、建築、街道——每樣東西都是灰色的，但是在這種灰色裡我們卻瞥見了日常生活的色彩。

這是洛瑞（L.S. Lowry）筆下的世界。它談不上「令人激動」，說不上「美麗」，它肯定不是1930年代藝術家們偏好的典型主題。它反倒顯得相當平凡——排屋前的小廣場，煙囪排放的黑煙瀰漫，人們日復一日為了生活而奔波。

洛瑞在這幅畫中捕捉了每個人的個性，不是藉由臉孔表情的細節，而是透過他們的姿態動作。畫面中央有一個雙肩下垂的沮喪男孩，等待母親令他不耐，他想盡辦法要引起媽媽的注意。左邊的女孩像準備好接招弟弟的進攻；爸爸媽媽們則在等待報紙的這段時間裡彼此閒聊。

你也可以跟洛瑞一樣，做一個積極主動的記錄者，記錄下你的世界裡的人物和土地，不管你的世界在別人眼裡是多麼普通的一個地方。

《等待送報》 1930
Waiting for the Newspapers
—
L.S.洛瑞 L.S. Lowry
· 1887–1976，英國畫家
· 以描繪二十世紀中葉的英格蘭西北的工業城市風光而聞名

其他例子 | 第 92 頁
布魯克斯·薩茲韋德 Brooks Salzwedel

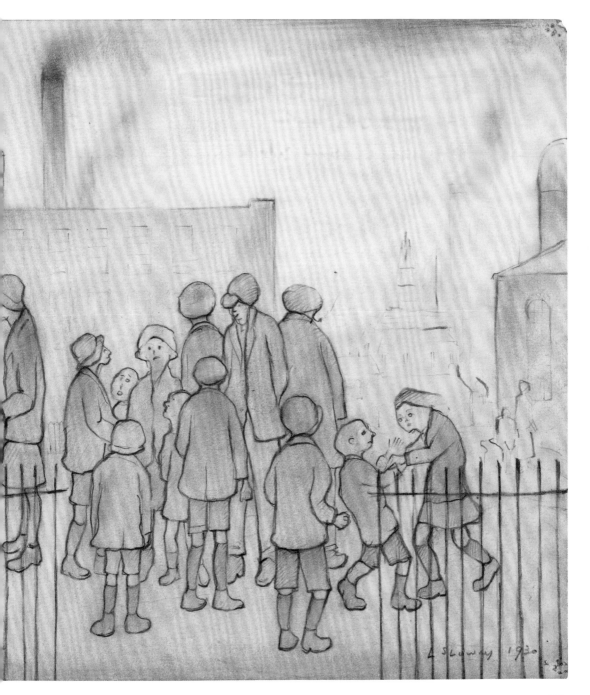

記錄下細節
Record the detail

馬提亞斯‧阿多夫森（Mattias Adolfsson）的房間裡既忙碌又塞滿令人驚艷的細節，一不小心恐怕就迷路了。如果說，洛瑞的素描是簡潔，阿多夫森就是關於複雜的美學。

如同這張圖所展示的特徵，阿多夫森在他的素描本裡將頁面的每個角落都畫滿，從四邊一直畫到頁面中央分隔線，每一吋裡都有好玩的細節，構成一個繁複的整體。從桌上雜亂的物品，到每本書的標題，目光每跑到一個新地方就出現新的線索，逐漸拼湊出房間主人到底是怎麼樣的一號人物。

阿多夫森的作品正以異想天開的忙碌人物為特色，各自在難以置信又精心佈局的場所裡忙得不可開交。這幅作品的繁複性正好反映出阿多夫森的工程與建築背景。他把自己對機械、機關、以及古怪奇妙結構的熱愛放進插畫中，不管是哪個部分都極為精彩生動。

練習畫一些不起眼的小東西。仔細觀查對象，把所有看到的細節全放入畫中。並且別害怕把整張圖填滿。

《流感季節》2016
Flu Season
—

馬提亞斯‧阿多夫森 Mattias Adolfsson
‧瑞典自由插畫家，作畫偏好蒸氣龐克風，在人物與建築的繪製上極為細緻，作品整體空間的設計極具3D視覺感
‧合作客戶包括 Atelier Choux Paris 嬰兒包巾、Moleskine 筆記本、Disney、The New York Times 等

其他例子 | 第 97 頁
卡琳‧布蘭科維茲 Carine Brancowitz

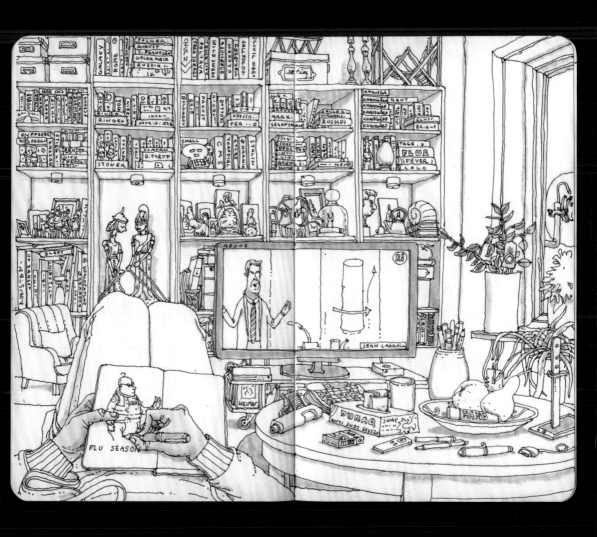

屬於你不期而遇的欣喜
Find your happy accident

經典故事自然要配上經典插畫。昆汀·布雷克（Quentin Blake）獨樹一格的尖細筆法，為二十世紀幾位最棒小說家的文字注入了精彩的圖像。

這幅插畫裡有兩位年輕人，查爾斯·瑞德（Charles Ryder）和塞巴斯蒂安·弗萊特（Sebastian Flyte），源自於伊夫林·沃（Evelyn Waugh）的小說《重返布萊茲海德莊園》（Brideshead Revisited）。

乍看之下兩個人都顯得放鬆自在，但在布雷克筆下他們卻有微妙的差異，畫家捕捉到了兩人肢體語言和表情上的細微不同。年輕的貴族側身後躺，雙腿前伸，姿態悠哉但神情空洞，他的朋友則曲膝而坐，表情略顯侷促不安。

如果一幅畫能夠道盡千言，那麼一個關鍵的表情或動作，必定講出了其中的九百九十九句話。這就是布雷克的技藝，他把重點鎖定在人物最具個人特色的表情或姿態，從中便能一針見血道出人物的性格。找到後，才進行其他部分的繪製。

布雷克的繪畫看起來像是信筆揮灑而成，其實遠遠沒有想像中容易。一張畫在嘗試幾次後，最後才撞見某種不期而遇的欣喜，他把這種不期而遇稱為「幽靈照臨的巧妙」（phantom felicity），有了這個東西，他就可以順利完成最後的作品。

每幅畫「幽靈照臨的巧妙」都不一樣，它往往非常個人，通常是和你的性格密切連結的感受或觀察。試著去找出這個核心的表情和姿態，然後從它出發，再去構建圖畫的其餘部分。

《重返布萊茲海德莊園》 約 1962 年
Brideshead Revisited
—
昆汀·布雷克 Quentin Blake
・英國插畫家、繪本作者
・曾於2002年獲頒國際安徒生插畫獎

其他例子 | 第 19、65 頁
鮑里斯·施密茨 Boris Schmitz
潘·斯麥 Pam Smy

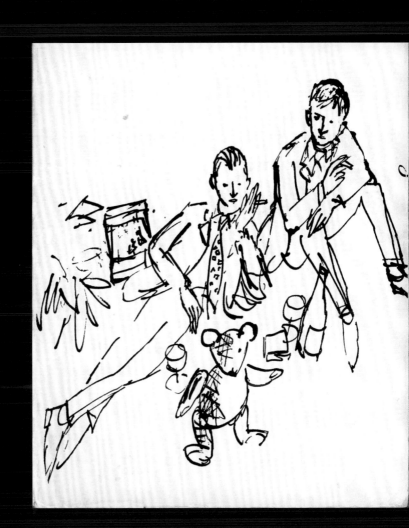

說出自己的故事
Tell your own story

昆汀‧布雷克是能夠為別人的故事賦予生命的天才，麥特‧波林傑（Matt Bollinger）的天才則在講述自己編的精彩故事。他擅長再現想像的場面，他的畫面就像一幅靜止的電影。

　　波林傑的創作方式之所以令我情有獨鍾，因為他啟發了我們，靠著一支簡單的鉛筆就可能成為電影導演，不用為籌措幾百萬的製片費傷腦筋。在這幅作品中，我們看見一個籠罩在黑影裡的人物，夾擠在兩位警察的手臂後。剩下的故事，波林傑留給我們自己去想像，同時又透過一些視覺設計引導我們朝特定方向前去：幾乎佔滿畫面的

警察背影，和他們交叉的手臂所形成的 V 字形縫隙，揭露出第三個人物的黑臉。

　　波林傑以一句話或一則小故事為發想，圍繞它們構思出一幅圖畫。在進行最終的大幅圖畫繪製前，他會參考網路上的圖案，先試繪小幅的草圖素描，尋找呈現人物的最好方式。然後他進一步對細節下工夫，為畫面提供「可信」的基礎。

　　從多方面尋找素材能擴大你的視野，有助於創作栩栩如生的想像場面。先從小幅草圖著手，對處理大畫面有了想法，才不會一開始動筆就被細節卡住。

《警察》2015
Cops
—
麥特‧波林傑 Matt Bollinger
‧美國插畫家
‧除了宛如電影分鏡般的靜態繪畫，他也創
　作了逐格動畫作品

其他例子 | 第 47 頁
羅伯‧克朗布 Robert Crumb

突破自己的侷限
Push your boundaries

馬修·巴尼（Matthew Barney）這位藝術家不喜歡自己的畫得來全不費功夫。在創作《掙脫15》（*DRAWING RESTRAINT 15*）時，他進行了一次橫跨大西洋之旅。他應用手邊的任何物件來創作繪畫，包括船本身，以及船上捕獲的魚。這樣的創作並不以完成作品為最終目的，而是著眼於創作過程。

這類型的創作完全是關於藝術家的想像力和想法。你可以天馬行空，規定自己應該受什麼樣的規則束縛。進行這類繪畫時，你不可能完全掌握作品最終的樣貌。也許你覺得，這是哪門子創作？但我要說的是，先試過後，再去評斷。

為你的繪畫方式設定限制，便抽掉手中諸多決策權。這些規範和束縛未必要是物理性的。你也可以試著每天在同一時間畫下任何眼前景色，不管你身處何處。也許最後的結果不是你原本期待的，但這就是它的樂趣。

《掙脫 15》 2007
DRAWING RESTRAINT 15
—
馬修·巴尼 Matthew Barney
・美國藝術家，從事雕塑、繪畫、攝影和電影創作
・代表作為與前妻——冰島知名女歌手碧玉（Björk）合作的實驗電影《掙脫9》（*Drawing Restraint 9*）

其他例子 | 第 15、20 頁
麥特·萊昂 Matt Lyon
蓋瑞·休謨 Gary Hume

《通過密碼呼吸》2009
Breathing Through the Code
—

昂內斯托·卡瓦諾 Ernesto Caivano
· 生於西班牙的插畫家，現以紐約為主要活
 動據點
· 受中世紀的蝕刻版畫家杜勒（Albrecht
 Dürer）影響，他的畫作多為黑白墨水
 畫，並專注於線條繁複的細節

其他例子 | 第 121 頁
安努許卡·伊魯坎吉 Anoushka Irukandji

畫一系列作品
Be a serial drawer

昂內斯托·卡瓦諾（Ernesto Caivano）在他的作品裡創造了一個奇幻世界，其中的角色和主題，像大幅掛毯中的穿線一樣，出現又消失。每張單獨的畫都像是一扇窗戶，得以一窺那個完全由他想像出來的神祕世界。

　　至於他從哪邊汲取靈感？視覺上參考了什麼對象？卡瓦諾的方法就像一位收集癖。他的素材出處眾多，從碎形幾何學到中世紀木版畫不一而足。接下來他開始畫圖，從生活中、照片、從他的記憶和想像裡汲取靈感，精心編織出一個複雜的視覺敘事網絡。

　　繪畫不一定得框限在單一的圖像格局裡──它可以構成一系列作品。在卡瓦諾的例子裡，每幅畫都是系列中的一個篇章，整體則構成了史詩級的傳奇。在欣賞每幅作品同時，畫作全貌也變得更開闊，故事線越來越清楚。繪畫就是卡瓦諾想像力的延伸，觀眾被邀請進入，欣賞其中的場景和人物。

　　去創作屬於自己的系列圖像，有人物和情節的漸次發展。這些圖畫不必像漫畫書那麼一目瞭然──可以學學卡瓦諾，為它們注入一股神祕的氣息。

揉合各種風格
Mix it up

這個女孩的姿態與神情令人聯想到時尚雜誌裡的模特兒,但在她細膩寫實的臉龐下,卻有一具完全以抽象線條構成的身體,形成了鮮明的反差。

　　艾倫‧瑞德(Alan Reid)人像畫的混搭風格,創造出一種衝突性的視覺動態——既逼真又抽象,既唐突又和諧。這種矛盾性也潛入了我們的觀看:究竟它把我們和畫拉得更近,引發我們的好奇去發掘表相下的東西,還是它冰冷的風格把我們的感覺推得更遠?

　　繪畫美妙之處,就在於它不存在藩籬。你可以用任何方式、自由創作出你想表達的任何東西。

　　不要覺得在一張畫裡只能有一種風格。反過來思考,試著去混搭不同的風格。這麼做會創造出一種有趣的張力,吸引觀者更貼近去觀看。試著結合寫實與抽象,或去實驗高反差的調性和光線。乍看並不協調的並置,通常會為一幅畫帶來滿滿的生機。

　　試著從本書隨意抽取兩篇,應用裡面的技巧在同一張畫作上試試看。

《赤裸演出莎士比亞》2013
Shakespeare Performed Nude
—
艾倫‧瑞德 Alan Reid
‧美國插畫家
‧以混搭女明星、藝術史及音樂等元素的這
　系列作品最為知名

其他例子｜第 53 頁
奧迪隆‧雷東 Odilon Redon

回收再利用，塗汙
Re-use and deface

畫畫不一定得從一張白紙開始。杰克・查普曼和迪諾斯・查普曼（Jake and Dinos Chapman）借用彩色童書裡的插圖意象，畫了一張十分逗趣的貓兒家族泡澡圖，這張圖是畫在一張十九世紀早期西班牙畫家弗朗西斯科・德・哥雅（Francisco de Goya）的原版版畫上。透過簡單的變身，增添了現代性的扭曲眼光，為歷史賦予新生。

永遠不要害怕爭議。查普曼兄弟擁有一套哥雅《戰爭的災難》（*The Disasters of War*）八十張完整的蝕刻版畫，這些形象優美、生動的作品，描繪戰爭慘不忍睹的畫面，被他們拿來再利用，直接在版畫上作畫。

這些增添，用他們自己的話術是「改進」（improvements），昭然若揭宣示了查普曼兄弟對於過往的歷史並不抱任何敬畏之情。現在這一刻，他們透過自己的創造力大鳴大放。這些重疊的圖象，迫使我們重新去思考我們活出的價值觀和生活體系。

每個影像都在述說一個故事，在一幅既有的圖像上創作，甚至畫在自己的舊畫上，都在增強或打破文化的刻板印象，或單純只是抹除過去，用你自己的方式來創造歷史。

《超大的樂趣》 2000
Gigantic Fun
—
查普曼兄弟 Chapman Brothers
・英國插畫家兄弟檔，英國青年藝術家運動（YBA，Young British Artists）成員
・曾二度與精品名牌 LV 合作

其他例子 | 第 98 頁
馬歇爾・杜象 Marcel Duchamp

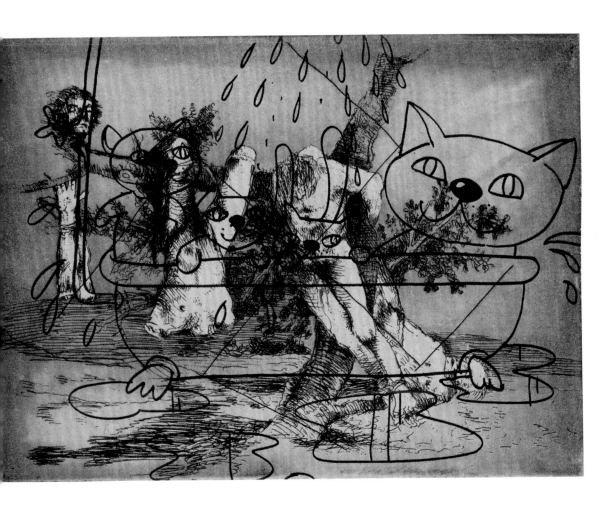

離開紙張
Take it off the page

素描不見得一定得畫在寫生簿上或使用鉛筆，沒有紙筆一樣可以畫圖。在所有你想得到可以畫的東西上，最多人嘗試過並證實有意思的媒介，就是人體。

我們看到安努許卡・伊魯坎吉（Anoushka Irukandji）的漢娜人體彩繪紋身（henna，一種以指甲花為原料製成的天然染料，來源於印度的人體彩繪），設計十分美麗精緻。與一般的紋身不同，漢娜紋身不會永久留在皮膚上，但仍持續得夠久，久到讓人們看到它，欣賞作者精心設計又費力完成的畫工。伊魯坎吉將染料與檸檬汁、糖、精油混合，用線條包覆模特兒的軀體，展現自己的設計。

在紙張之外的平面上作畫，等於將你的作品引進另一個不同的層次（正如字面所示）。你必須十分留意你要畫在誰身上，以及你要畫什麼，也要接受你的作品未必永久存在，你對此不會感到介意。

漢娜圖紋 2016
—
安努許卡・伊魯坎吉 Anoushka Irukandji
・以澳洲為主要據點的漢娜人體彩繪藝術家
・曾與英國手工皮夾品牌推出限量聯名漢娜圖紋款式皮夾

其他例子｜第 114 頁
昂內斯托・卡瓦諾 Ernesto Caivano

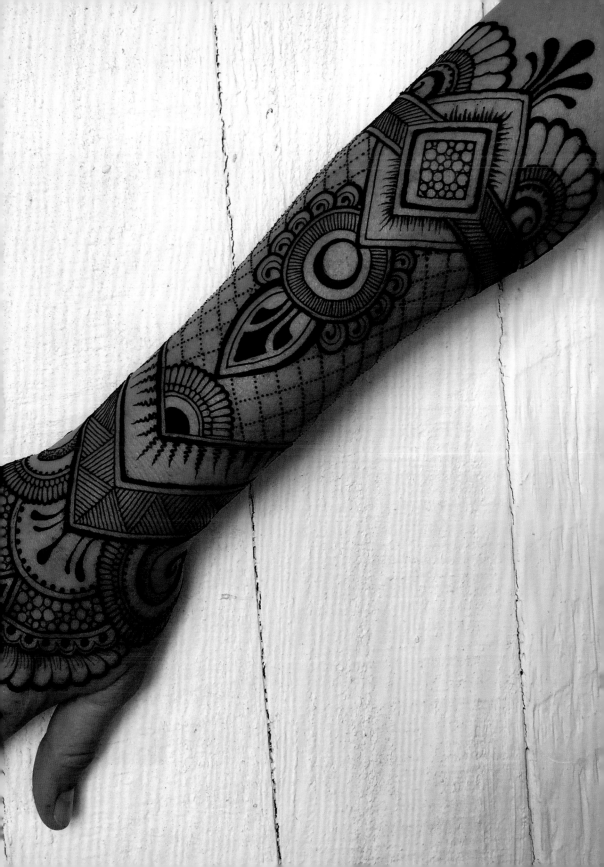

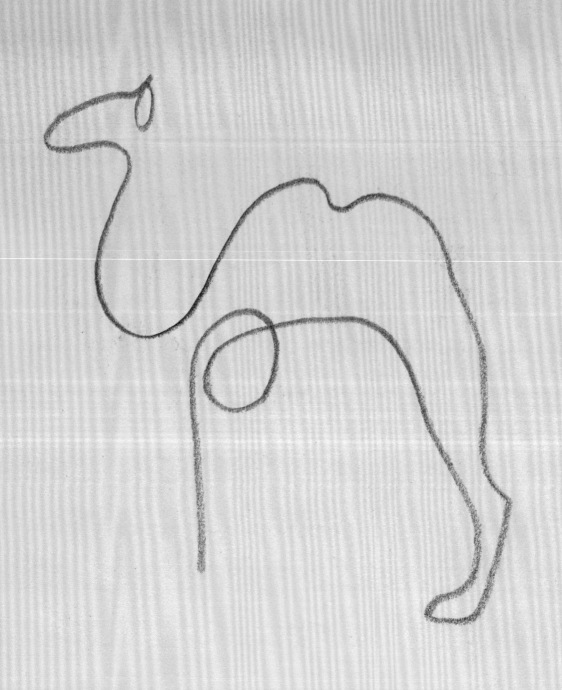

大膽，簡單
Be brave, be simple

一條線。一筆貫穿的簡單線條，像鐵絲一樣扭曲和轉彎。看起來很簡單，但走到這裡，我想，你已經知道它並不簡單。

這隻駱駝屬於畢卡索（Pablo Picasso）的一筆畫系列，畢卡索將所有動物以一筆畫成。這些曲線運行之巧妙，見證藝術家對於繪畫的自信和掌握，這種自信和掌握來自長期的觀察和記錄。

畢卡索憧憬於小朋友畫畫的單純，童年期隨手塗鴉的那種親切感，一輩子都伴隨著畫家。這並不是說他像個孩子一樣作畫，即使是他最「陽春」的畫作，就像這裡這幅，也流露出技巧和純熟。這幅素描中不見一絲一毫的猶豫或恐懼，那是單純快樂的產物。

所有這些技巧都源自於實踐，以及不擔心人們會怎麼想的堅定信念，他不憂慮「我這樣做會不會出錯？」要像畢卡索一樣，無所畏懼，記得他說的話：

「要知道自己想畫什麼，首先你必須開始畫……」

《駱駝》1907
Camel（來自第十三本速寫本《亞維儂姑娘》〔*Demoiselles d'Avignon*〕的預備素描局部）
—
畢卡索 Pablo Picasso
· 1881–1973，西班牙畫家，立體派的創始人之一。
· 作品型態極為多樣，包括繪畫、雕塑、版畫、素描和陶藝，使他成為現代畫家中最有名的一位。

其他例子 | 第 31 頁
艾爾斯沃茲・凱利 Elsworth Kelly

索引
Index

斜體字頁碼表示插圖

致謝
Acknowledgements

我要向 Henry Caroll 表達感激，令本書得以付諸出版，同時也要感謝他從頭到尾的引領。感謝 Laurence King Publishing 裡的每個人，特別是 Jo Lightfoot、Ida Riveros，以及我的編輯 Donald Dinwiddie，他對我付出了無比的耐心。感謝 Frui（www.frui.co.uk）的 James Lockett 所給予的意見和幫助；也感謝 Keith Day 和 Peter Sheppard 持續的支援，最後還要謝謝漢普頓法院（Hampton Court House）的 Natalie Kavanagh、Brenda Vie、Eve Balckwood 和 David Lydon 共同的幫助。

圖片版權
Credits